跟著小開老師，從基礎學起，畫出你的台灣 style

速寫 TAIWAN 台灣

鄭開翔 圖・文

名家推薦

《速寫台灣》不僅是一本滿滿台灣味的速寫教學書，更是一本讓你重新發現生活周遭、習以為常景與物的祕笈。小開老師的前作《街屋台灣》，一百間特色樓房，成功引起大家對台灣獨有建築文化及生活習慣的注意。這一回，小開老師更要教大家如何像他一樣，透過速寫的手法，將這些生活中的觀察與感動描繪下來。

小開不藏私地在本書分享他多年的繪畫經驗，如何畫出流暢、細緻的線條，如何透過色彩的揮灑與暈染，建構出綿密、溫潤充滿人情味的氛圍。滿滿實用的觀念與扎實的技法，相信一定能夠讓讀者，尤其是喜歡繪畫的你收穫多多。

——速寫藝術家 B6速寫男Mars

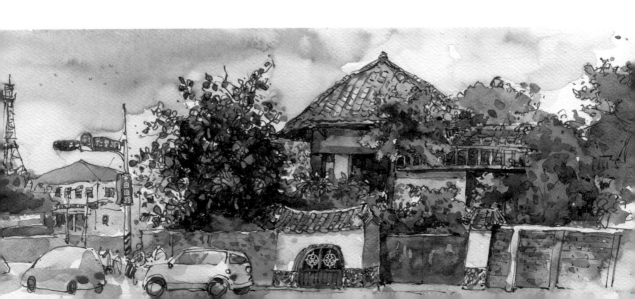

城市速寫的目的，就是記錄著自己走過城市所看到一切有趣的人、事、地、物，而後與大家分享手繪作品的快樂。

鄭開翔以其在台灣各城市街頭速寫的豐富經驗，在書中披露個人手繪表現技法及繪畫心得，並告訴讀者如何透過最方便的繪畫工具、顏料及畫筆就能畫出有特色的街景。

跟著鄭老師詳實的說明及範例參考習作，從基礎的線稿畫造型，到上彩組合成一張城市速寫作品，讀者也能學到如何展現自己的創作，滿足渴望學畫的目的，從基礎開始輕鬆畫出自己意想不到的美景。本書正是你自修繪畫與速寫的最佳參考書。

——前台灣師範大學設計研究所所長 張柏舟

什麼是台灣文化？什麼是台式美學？這是不斷被提問卻始終沒有答案的問題。的確，我們這座島嶼有著複雜而迷人的歷史身世，有著繁複而多樣的自然地景與生態，這一切塑造了如今我們獨特的身份與文化。但台灣文化的特質或DNA很難被界定，也很難被訴說。

鄭開翔的前作《街屋台灣》描繪了台灣建築的獨特美學風景，而在這本《速寫台灣》中，他給每個人工具，讓你自己去速寫、描繪你看到的台灣風景。

什麼是台灣文化當然沒有最終答案，因為這是要讓每個人自己去記錄、詮釋與創造。

——VERSE雜誌社長暨總編輯 張鐵志

像我們這樣的創作者，常在世界各地取材，尋找美的事物與元素，但最終，還是會選擇以自己生長的土地作為靈感的來源。這些你我熟悉且從小看到大的各種場域，牽引出的是我們對台灣這塊土地的情感連結。

這本《速寫台灣》作為教繪畫的書，更難得的是傳遞了作者鄭開翔的獨特視角，引導讀者像他一樣去欣賞台灣的特色，感受台灣的可愛之處。將他的作品放大來看，其中每個細節都是在記錄著台灣，畫面中還充滿了台灣常見的混合、拼貼、重組的趣味感，充滿了十足的台灣味。

我很樂見一位畫家可以將「台式美學」這種很難闡述的概念，寫實地畫下來，並帶領大家去欣賞、認證，更進一步去喜愛它。邀請大家透過他的作品，深刻認識我們的家鄉與土地，甚至也能畫出一幅你眼中既獨特且美麗的台灣。

——旅行藝術家　蕭青陽

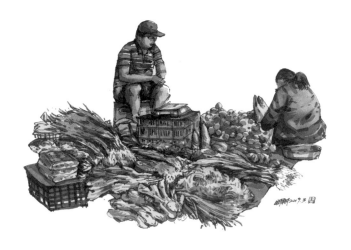

城市速寫興起，越來越多人在工作之餘拿起畫筆，畫下自己的感受。美術對一般人而言，變得越來越容易親近，素人畫家湧現，直到此時，美術真正走入人們的生活裡。

小開著作的這本《速寫台灣》，在我的心中，它是屬於普羅大眾藝術的產物。在書裡，除了創作技巧的分享，更重要的，是領著讀者從生活的細節出發，透過繪畫過程的詮釋，重新看見屬於台灣這片土地獨特的「台」味。這是讓我印象深刻與感動的地方。

我想，《速寫台灣》會是一顆小小的種子，領著更多未曾接觸繪畫的人們走進美術的森林，也為台灣社會帶來更多美感的基因。與美感一起生活，就不會看不見風景了。與美感一起生活，你會發現，生活本身也可以成為精采的美術館。

——城市畫家 藝術蝦

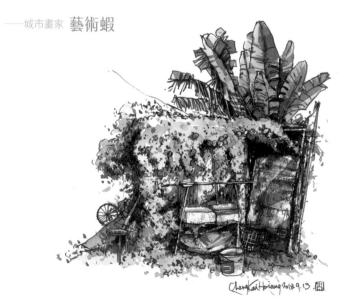

自序　用畫筆記錄生活，感受台灣

接觸了「城市速寫（Urban Sketch）」這種創作方式，是改變我人生相當重要的一個契機。

工作上，我開始嚮往寬廣的創作生活，選擇離開了穩當的鐵飯碗，成為全職藝術家。創作上，從學生時期的大幅油畫作品，轉變成較輕鬆的鋼筆水彩與生活記錄，過去那種久久才能「擠」出一張作品的創作方式，到現在變成真的能夠將繪畫與生活結合，時時刻刻都想創作。感官上，因為遊走在各地城市，關注大街小巷的細節，培養出更敏銳的觀察力與感動力。

此外，在土地關懷上，因為能夠看到更細微的生活樣貌、建築形式，我開始發現這些我們習以為常的城市，其實有著不平凡的美；在這裡生活的人們，不管什麼角色都有十分可愛的一面，我因此更加熱愛這塊土地。

對我來說，創作的靈感來自於生活，而我的生活中最享受的片刻，就是在街頭走走看看。走在路上，就可以找到許多有趣且充滿台灣魅力的元素；每當轉進不起眼的小巷，就會看到充滿生活堆疊感的畫面。這樣尋找題材的過程，像是在探險，也因此更讓我感受到城市鄉村各地蓬勃的生命力。

「城市速寫」讓我覺得，生為這塊土地的子民，與土地產生連結，並且用創作來記錄這些我們一同經歷的美好，是多麼重要的事。

所以，想邀請各位，跟我一同用畫筆來記錄自己的生活，透過繪畫與觀察，一同感受屬於台灣自己獨特的「台味」。

目 錄

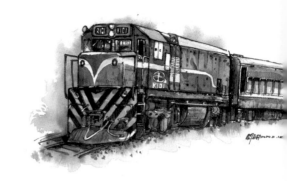

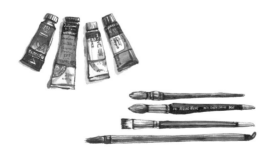

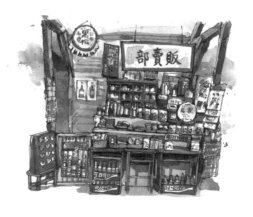

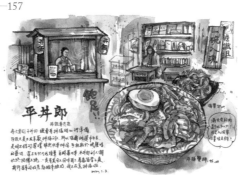

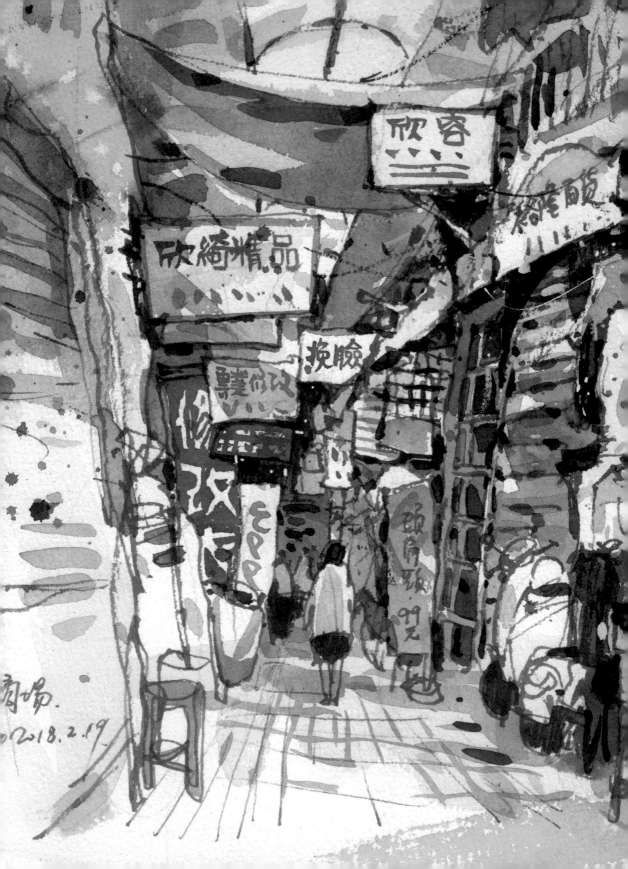

培養台式視角

當我們看到一棟房子或是物件，常有一種「這好『台』」的感覺，是因為在建築或生活物件上有著台灣常見的「符號」，而這些「符號」讓我們的記憶與情感產生了共鳴，因此對眼前的景物有了連結感。

邀請大家在提筆速寫之前，先與我一起，來找找看看我們生活的空間與環境，是不是有些有趣的「符號」與「畫題」充滿了台灣味呢？請試著找出屬於我們的「台式視角」吧。

台式視角的觀看

台式視角的觀察重點 _____

台灣長久以來經歷多重文化的影響與民族的融合，漸漸形塑成一種包容的文化性格，孕育出這塊土地的人民，而這種特質也反映在我們的食衣住行等各種生活文化上。

對我來說，創作這件事除了「畫」之外，更讓我感觸良多的，其實是創作時對生活的觀察與探索。生活周遭的種種事物總是讓我感到好奇玩味，在往回爬梳所見所聞時，似乎也是一種找尋自我的過程。

平常不起眼的事物，當我們換個角度去推敲，便會發現它的獨特與可貴。例如傳統小吃，在台灣各地都有些許異同；被稱為「阿嬤菜籃」的茄芷袋，讓我們一眼就辨別出是來自台灣的特有物件。路上所見的機車、黃色計程車，這些都是我們獨有的城市風景。

這其中，我又特別喜歡觀察建築。從建築上可以看到庶民生活的種種樣貌。老舊建築早期的美感被後期的招牌所掩蓋住，新式建築囫圇吞棗地貼上一堆各時期建築符號與零件；更有許多房子因屋主需求與經濟考量，用各種元素徒手增建，讓房子產生了一種獨特拼貼風格。

這些城市風景自然有許多值得討論的地方，但我在這樣的城市街景觀察中，學到最重要的就是一種「包容」的眼光：學習去接納一座城市、一種文化，沒有高低、沒有絕對的評斷，不論美醜都有其背後值得探討與思索的底蘊。城市的樣貌或許造型雜亂、色彩不一，但其中積累了常民為生活所做的改變，形成特殊的生活感，而當台灣人看到類似畫面時，便會有著貼近生活經驗的認同感。

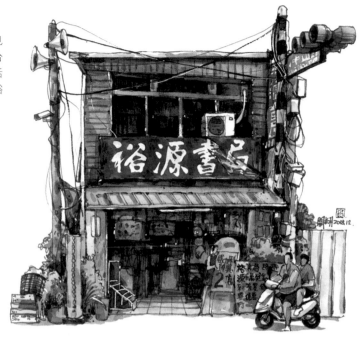

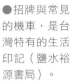

●招牌與常見的機車，是台灣特有的生活印記（鹽水裕源書局）。

我們懷念老舊的東西，是因為這些東西包含了我們對過去的記憶，但我也認為台灣味不盡然全都是老舊物品。近年來有許多以早期元素結合現代意象的趨勢，揉合出專屬新時代的風格與產物，這些實驗與文化的磨合，都是一種找尋自我認同的過程，而這種豐富的文化，就是屬於我們的「台灣 style」。

充滿台味的元素

我特別喜歡找尋生活中的物件作為創作的題材。這些物件象徵了在地生活的軌跡與文化記憶。無論眼前景色是否有人存在，只要看到這些充滿台味的元素，就彷彿可以想像到這裡（曾經）有人生活過，有故事在其中。無論是房子旁掛著一件件的衣服，或隨意擺放的掃把、紙箱，這些細節都能讓觀看的人產生情感的連結。

我們出國時常看到許多具有地區特色的「符號」，當我們看到這些「符

號」便會自然地聯想到那個國家，例如想到嘟嘟車會想到泰國，想到層層堆疊的招牌會想到香港。而台灣也有屬於我們自己獨特的「符號」，當畫面中出現這些符號時，就能展現出獨特的台式風格。平常走在路上，你都關注哪些屬於台灣的元素呢？

●吊掛的衣服有著人居住的痕跡（新竹南寮街屋）。

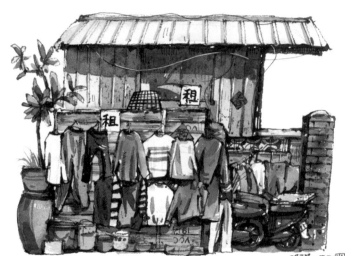

食物中的台灣味

食物是我們生活中最常遇到的元素，既多元、可愛又適合入畫，很適合初學的朋友作為練習的題材。

台灣美食種類眾多，除了近年在國外夯到不行的珍珠奶茶之外，無論是肉圓、擔仔麵、鹽酥雞、滷味、大腸包小腸、早餐蛋餅……數不盡的美味，光看圖就令人垂涎三尺。

●無論早餐蛋餅或端午節粽子，光看圖就勾起了大家共同的美食記憶。

美食除了有視覺的符號記憶之外，也是相當重要的味覺記憶。我們常眷戀著某種「家鄉味」，有時是老家巷口的麵攤、雜貨店裡的糖果，有時是媽媽的拿手菜、逢年過節必吃的特色料理。當人們離家許久，總是在記憶裡找尋熟悉的那一味。

隨處可見的台灣代表符號

生活中還有許多元素可以說是台灣特有的代表物，比方衣著就是種鮮明的文化符號，像藍白拖鞋也是我們熟悉的台味代表之一。

另外像是在市場工作的老闆，雨鞋是他們常見的裝備；建築工人的安全帽與反光背心，是台灣工地中隨處可見的穿著。當畫面中出現類似服裝，即使沒有畫得太細，光是看到這些元素就可以令人聯想到職業種類。

●看到反光背心和安全帽，就可以聯想到畫的是建築工人。

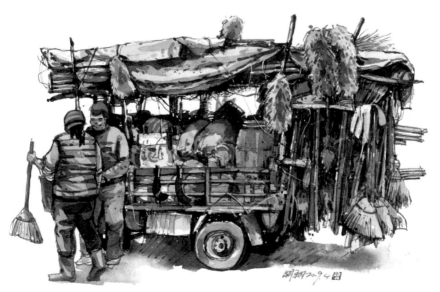

●在市場工作的老闆們日常打扮。

交通工具也與台灣人的生長經驗有著深刻連結。我總是記得年幼時，外公騎著老舊的鐵馬，把我放在後座的一個小藤椅上載我回家的背影。也記得國中每天清早睡眼惺忪，騎單車趕搭公車上學的記憶。

藍皮火車對於乘客來說，也許是繫著快樂的旅遊經驗，也許是服役時搭火車收假的苦澀回憶，也許是將車廂內沉重的玻璃窗往上推，感受涼風撲面的舒暢感。而滿街的機車、紅色的禁止停車路障、橘色三角錐、綠色指示路標等等，這些與交通相關的物件，都是台灣特別的符號。

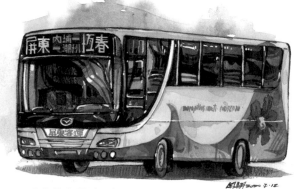

●在路上看到公車，就會想起國中趕著上學的那段時光。

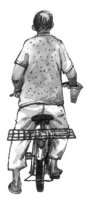

●看到老舊的鐵馬，總想起幼時外公載著我的背影。

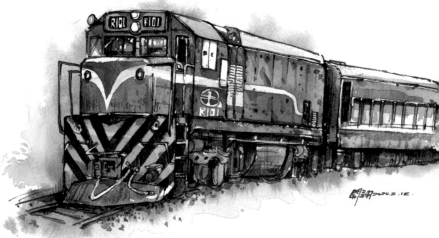

●藍皮火車也總勾起許多人的回憶。

建築中的台味元素

我很喜歡走在街道上觀察建築物，每棟建築從外型、風格、材料等，都藏有許多符號元素在向大眾傳遞訊息與內在文化意涵，比方說招牌、鐵皮、水塔、磚牆等等。這些建築元素正是我的街屋速寫作品中常出現的重點。關於這些元素的認識，我在《街屋台灣》書中有較多介紹，這裡就簡述一下我的觀看角度。

以「招牌」來說，我們可以從它的文字、字型或店名的「諧音」等細節感受到一些台灣文化與美學素養。招牌的造型多變，有些是手繪招牌，有些則帶有生鏽的歲月斑駁感。每當畫紙上出現招牌，畫面彷彿就有了故事性。

「磚頭」與「木材」則是早期建築中不可或缺的材料。磚牆經過長時間風吹雨淋，表面會有些許褪色、汙漬或青苔，這些痕跡形成多變的色澤，且磚頭的排列方式有種造型變化上的美感。我也很喜歡木頭的質感，建築裡面如果能多一

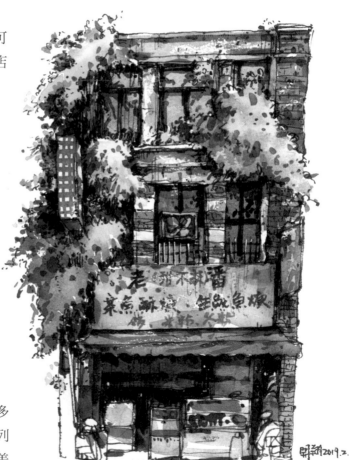

●招牌與磚牆讓畫面多了豐富的變化，且充滿了年代感。

點木造的東西，不論在視覺上或是觸覺上都多了點溫暖的感覺，以繪畫的角度來看，木頭的紋路與色彩都能讓畫面多一些豐富的細節唷。

我也喜歡觀察「鐵皮」，因為鐵皮常出現在違建或是增建物上，「添加」上去的方式千奇百怪，很像一棟房子平白「長」出一塊與原設計毫不相干的空間，既感到突兀，同時又令人好奇這塊空間是為了什麼而加蓋？

「水塔」常見於台灣的屋頂或頂樓平台，早期有些是黃色圓球狀，現在十分少見，而水塔旁也常伴隨著樓梯和諸多水管，這些橫豎的管路形成一種線條變化，也讓畫面充滿了濃濃的台灣味。

●從鐵門的鏽蝕斑駁與木板的色澤，可以看出歲月的痕跡與拼貼風格的台灣味。

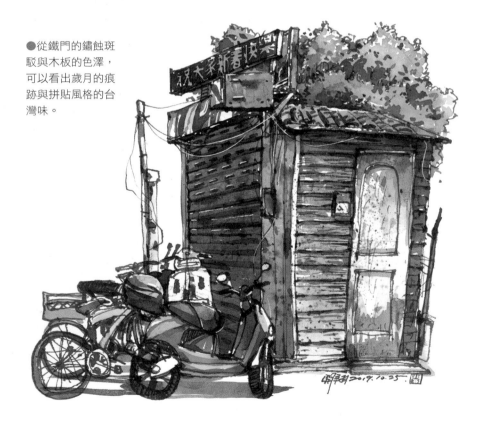

讓畫面充滿台灣之美

當培養出獨到的台式視角之後，我們同時也要考慮如何讓這些元素或觀察重點在作品中呈現獨特的美感與風格。

我在構圖時，常常在思考「如何把過於複雜的畫面簡化」，或是「把太單調的畫面複雜化」。繁複的畫面要有取捨才能聚焦，而太單調的畫面如果不增加一些細節，又顯得無趣。遇到繁複的畫面時不要害怕，因為繁複的畫面中有很多物件可以用來表現細節。我其實比較擔心遇到太單調的東西，越單調的畫面，越難表現出精彩。試問：如果現在要畫的是一面白牆，是不是比較難處理與表現呢？

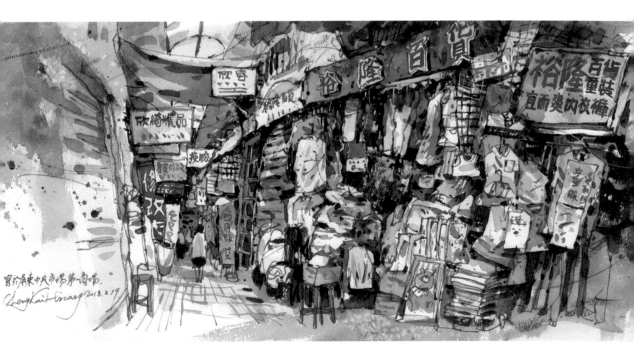

●繁複的畫面有著豐富的生活感（屏東中央市場）。

也是因為這樣的眼光，我常覺得「繁複」其實也是一種美。比方說許多房舍與違章建築的外形老舊、頹圮、破敗、長時間積累的汙漬或褪色等條件，在造型上具備了多重元素的堆疊、拼貼。但那繁複的樣貌中含藏了居住者的巧思，以及依附於自然卻又試圖向上突破的積極精神。我覺得這樣的建築充滿了生命力與生活感，而我的創作通常也是希望傳達出這種生活堆疊的美感。

我們在日常中，能看到什麼「繁複」的景色？又該如何找出這些景色的「美」並納入畫中呢？就讓我們來瞧瞧吧。

老舊的美

許多朋友常問：為什麼畫家喜歡畫老舊的建築或物體？當我們觀看一個老物品或破敗的建築會感覺到美，除了因為物體本身的造型、質感等外在視覺感受，同時也有對於物體的「移情作用」。

我們會從摩托車上的汙漬、安全帽樣式等細節，去推斷車子的使用年份，年份越久，越使我們產生一種「擬人化」的情感，使原本無生命的物體在想像中成為一個老者。這種種情感屬於無形的想像，但也因為這些想像，使得我們眼前無生命的物體都充滿了故事感，這也是我們會喜歡老東西的原因。

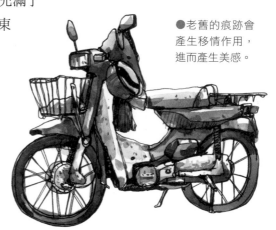

●老舊的痕跡會產生移情作用，進而產生美感。

而藝術的美在於「真實」，不論是真實呈現表現物的內在或外在，或是真實面對藝術家自己的創作初衷皆是，這也是藝術家創作時應抱持的態度。就算我們所描繪的

對象是破敗、頹圮的物品，這樣的破敗反而使它產生了「性格」，而更能真實呈現出其獨特性。

曲線與光影的美 ─────────────

路上看到的建築大部分都四四方方，在造型的變化上也多是直線與橫線，如果我們畫的房子也都很方正，是不是顯得有些呆板了？在線條方面，如果畫得太準確，反而會呈現出建築設計圖一般的理性，因此我通常會「故意」把線條畫得有些歪斜抖動，用來增加趣味感。

●用植物的曲線與電線的線條，可以裝飾建築；在陽光的照射下，樹影與電線的影子也讓畫面變得更加豐富有趣（屏東長春街街屋）。

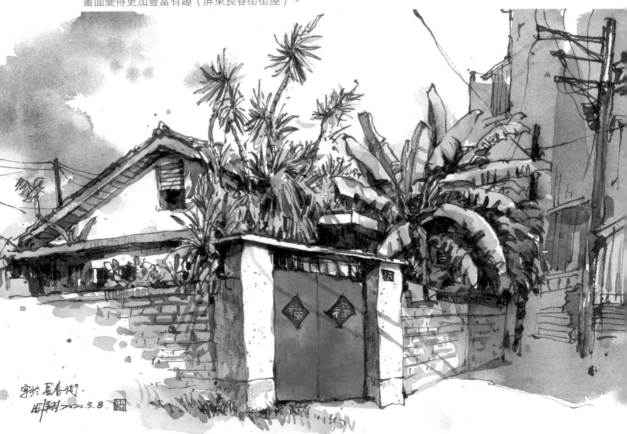

在構圖方面，我喜歡在建築旁邊加上一些植物或盆栽。從美感的角度來看，植物曲線的線條會柔化原本銳利的建築直線，形成一種特別的曲線美。同樣的原因，我也喜歡在畫面中加上電線，除了可以「破」掉原本的直線與橫線，電線的視覺「方向性」有時也可以成為一種視覺引導，有助於強調焦點。

有句話說「素牆為紙，以竹為畫」，指的就是素淨的牆面就像一張紙，而竹子的影子映在牆上，彷彿是在用影子作畫一般，使牆面變成了一幅畫。陽光就像一位藝術家，把平淡無奇的景色當作畫布，用造型多姿的影子將世界點綴得多姿多彩。

我特別喜歡樹木及電線桿。若樹木修剪得宜，當陽光穿過樹葉的間隙，就能產生搖曳多變的樹影。電線桿上凌亂交錯的電線，也能產生不同於樹影的線性美感。

當我們寫生時，畫面中帶一點光線進來，強烈的光影除了讓畫面鮮明亮麗之外，也有助於讓物體變得更立體；影子也可以用來妝點較為無趣的區塊，甚至作為一種空間的暗示，好處多多。

造型的美 _____

寫生時，通常會面對的是一片凌亂的畫面，我首先考慮的是該如何去蕪存菁，刪去過多的細節，留下好看的造型。這時候要考慮的有造型的大小、橫豎、曲直、疏密、方向、角度……等條件。簡言之，就是避免造型的「重複」，讓畫面充滿變化。

有時畫面中只要多一個色塊、一個筆觸，就可以增加趣味，因此我在構圖刪減時，為了避免整體造型太過平整，往往會主觀地放進（或留下）一些物件，用來增加整體的輪廓造型變化。

例如街屋的柱子上，我常會加入一些電表、電線、盆栽、電燈、門牌等小物件來增添造型的變化和細緻度。作品完成前，也會加入一些較深的墨點強化陰暗面及增加線條的節奏。

不過我也曾因為加入過多細節，反倒使得畫面變亂變髒，這是學習過程中會遇到的狀況。所以畫到哪種程度就該停止，其中的取捨成了所有畫家的必修課程。

●比較這兩張圖。上圖為了增加造型的趣味，在兩側增加了突出的招牌，但如果沒有加上招牌，則會像下圖一樣少了一些造型變化（台南北門路破屋）。

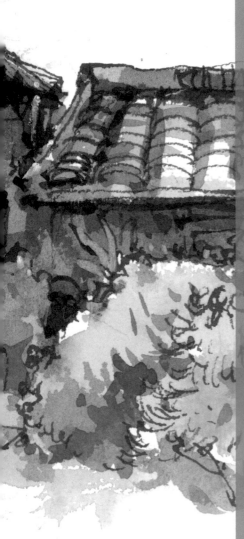

認識速寫工具

認識了台式視角的尋找與構圖重點之後，接著我們要來進入畫畫的階段了。

正式下筆之前，先有一些基本的工具使用概念，對入門的朋友來說滿重要的。熟悉了工具的特性，更能進一步找到適合自己的媒材。

通常我在描繪物體之前，會先用線條結構物體之後再用水彩上色。畫線條的工具與上色用的顏料不勝枚舉，以下就為各位概略介紹我比較常用的繪畫工具。

繪製線條工具

書法尖鋼筆 ─────────────────

書法尖鋼筆是我最常使用的繪製線稿工具。書法尖鋼筆，顧名思義是許多人用來寫書法字的鋼筆，其特性在於它的彎曲筆頭，透過手腕的靈活運用，可以畫出粗細變化很大的線條，許多用具無法做到這樣變化性大的線條。

我常使用的鋼筆品牌有杜克公爵（DUKE）、白金牌、英雄牌等。對我來說，鋼筆使用度高，算是消耗性用品，因此建議不要購買太昂貴的鋼筆，大約價格100～700元之內就很好用了。

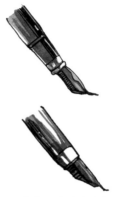

●上圖書法尖鋼筆的筆尖彎曲，可以畫出粗細變化大的線條，下圖一般鋼筆就無法做到這種變化。

選擇的重點上，我會以自己的用途做考量，例如杜克公爵的筆尖彎曲度大且長，可以畫出的線條也最粗，當我畫八開以上的畫作就會選用杜克公爵；白金牌或英雄牌的筆尖彎曲度和長度較小，因此會使用在畫小幅作品或速寫本。所以當大家在選用鋼筆的時候，可以思考一下自己常用到的畫幅，再來選擇筆尖。

●杜克公爵鋼筆，筆尖最長，線條變化最大，通常畫八開以上的畫作會使用。

●白金牌鋼筆，筆尖長度次之，較適合使用如速寫本畫幅較小的紙面。

●英雄牌筆尖最短，通常用來寫速寫本裡面的文字。

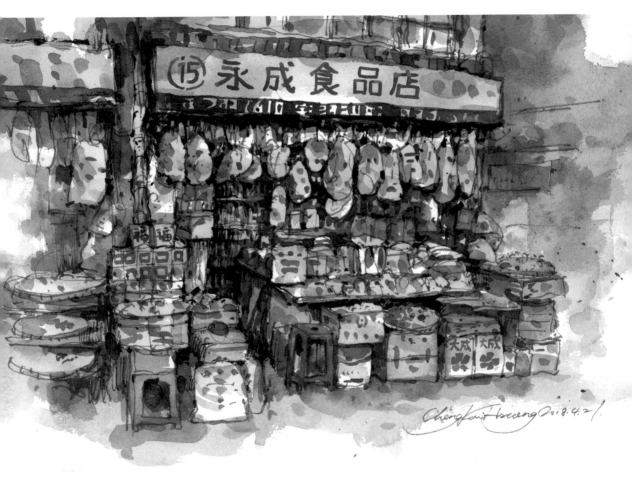

●使用鋼筆完成的作品，
線條多變（屏東永成食品
店）。

鉛筆 ————————————

鉛筆是生活周邊容易取得的用具，透過使用力道的輕重及筆尖軟硬度的選擇，可以畫出深淺變化不一的線條，再加上鉛筆比較柔軟的特性，呈現出來的筆觸特別有溫度。用鉛筆繪製線條，淡彩作品也會顯得十分雅致。

但要注意的是，鉛筆畫在紙面上的筆觸會有反光，水彩也不易覆蓋，因此建議使用鉛筆時不要做大面積的塗抹，避免影響上色。

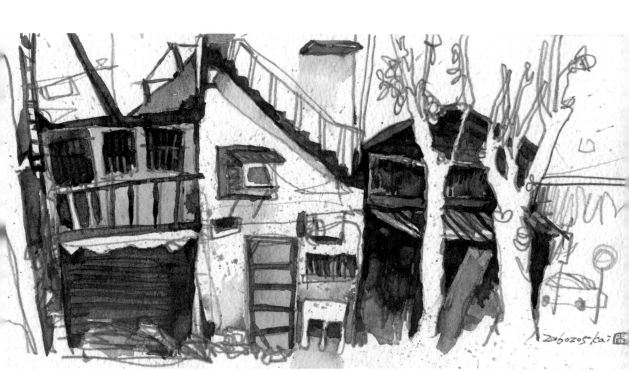

●用鉛筆畫線稿完成的作品，線條特別有溫潤感（花蓮一景）。

代針筆

針筆主要是用來繪製工程圖、建築圖、地圖等,其特性在於可以畫出粗細一致的線條,使完成的繪圖更準確美觀,但價格較昂貴,也較容易損壞,因此推出了「代針筆」這種類似簽字筆的用具。

代針筆價格較便宜,在一般書局都很容易購得,其粗細等級從0.05～3不等,墨水也多為耐水性或酒精性,上色後的線條不會暈開,也是很多繪者愛用的工具。

早期我喜歡粗細一致的線條,因此代針筆用了很久,後來開始希望線條有所變化,試著用0.5以上的筆來畫線條,但這樣的變化度仍比不上書法尖鋼筆。另外,代針筆的筆頭較為脆弱,畫在有紋路的水彩紙上,筆頭很快就會被磨光。筆尖較小的特性也較難畫大幅的作品,所以當我開始使用書法尖後,便較少使用代針筆了。

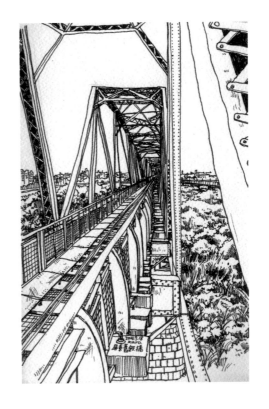

●代針筆的線條粗細一致,也有不同的線條韻味(屏東下淡水溪鐵橋)。

鋼珠筆 ────────────────

如果初學的朋友覺得鋼筆入手較困難,而代針筆又容易磨損,我認為鋼珠筆會是不錯的選擇。它的價格不貴,取得容易,筆頭的部分也比代針筆耐磨,我通常會備用一支,在畫面最後點綴細節時使用。有時在搭乘交通工具時,不方便使用鋼筆,我也會使用鋼珠筆來描繪線條。

我喜歡使用uni-ball AIR的鋼珠筆(三菱 UBA-188-M),它有0.5和0.7兩種粗細,也有防水的特性,如果大家對於線條粗細變化的要求沒有這麼大,鋼珠筆會是不錯的選擇。

其他媒材 ────────────────

枯枝筆

枯枝筆是使用撿來的枯枝,將前端削尖再沾墨水來使用。當筆尖沾了墨水接觸紙面時,這時候的線條會最深、最濃,在拉線條的過程中,因為墨水沒了,線條會呈現枯乾飛白的乾澀感,加上削出筆尖的角度、寬度不同,能呈現出來的線條多樣性甚至比鋼筆更多元與自由,也是許多畫友喜歡使用的工具。

不過使用上需要頻繁地沾墨水,較缺乏便利性,另外,筆尖削出的樣式雖然更自由,相對也需要更多練習與實驗,才能找出適合自己使用習慣與繪畫風格的削法,以入門來說,會比鋼筆更難上手。

玻璃沾水筆

以玻璃材質作為筆尖的沾水筆。因
筆尖有螺旋的溝槽，沾墨水之後可

以用來寫字或繪畫，外型十分典雅美觀。透過轉筆與運筆的輕重可畫出有
變化的線條。喜歡線條感較細的朋友，玻璃沾水筆是不錯的選擇。

油性色鉛筆

油性色鉛筆有類似鉛筆的溫潤
線條，卻不像鉛筆畫在紙上

會反光，也不會像水性色鉛筆一遇到水就溶開，因此我有時也會使用油性
色鉛筆來畫線稿。通常是在畫完鋼筆線條時做局部點綴，增加線條多變
性；有時我也會在上完色後，用色鉛筆留下一些鉛筆線條，或是輕微塗抹
做出牆壁乾燥堅硬的質感。

另外有許多同學在問，除了鋼筆之外，可不可以用別種筆來畫？當然可
以，但希望各位了解的是，通常我們選用一種媒材是因為它有某種特性，
例如鋼筆的墨韻和線條感變化大，這可能是代針筆較做不到的。描繪線條
的工具有很多，不論是蠟筆、色鉛筆、簽字筆、原子筆、中性筆、墨筆、
竹筆，甚至蘆葦桿，都有其難以取代的個性。只要考慮這個線條是否符合
你想要呈現的感覺，還有在畫面上協不協調就可以了。很鼓勵大家多嘗試
不同媒材，也許能找出更適合自己個性的筆觸。

但有一個要注意的重點，在選
擇用筆前，為了避免上色後線
條暈開，建議先確認能不能「防

水」（耐水性、酒精性，英文會寫「waterproof」），免得花了很多功夫
畫好線條，等顏色一上去，線條暈開就影響了上色的美觀。

防水墨水

我主要使用的描繪線條工具是鋼筆，為了避免線條暈開，在鋼筆裡面加注的墨水要選用防水墨水。一般市面上販售及鋼筆附贈的卡式墨水，大部分都不防水，也有些墨水雖然標榜防水，但效果不好，或乾的速度較慢，所以在選購時建議先詢問店家確認。

防水墨水介紹 ────────────────

我最常使用的墨水是Rohrer & Klingner 德國防水檔案墨水，一般有分為極黑（41700）與深棕（41600）兩種墨色。我覺得純黑的線條讓人感覺比較「冷」，因此我偏好使用棕色的墨水。Rohrer & Klingner還有一款「速寫系列」墨水，有十種顏色，我通常是選用鞍褐色（42600），讓畫面整體色彩偏暖。

另外，也有很多人使用日本寫樂（Sailor）極黑防水墨水、白金牌碳素墨水（Platinum Carbon ink）、台灣藍儂道具屋等，也可以參考看看。

●台灣藍儂道具屋　　●速寫系列　　●R&K深棕　　●白金碳素防水墨水　　●寫樂極黑

墨水分裝稀釋

使用墨水前，我通常會先做分裝稀釋，目的是不希望線條太深，搶了顏色的風采，且當線條重複塗抹或是沾較深的墨水再畫，線條會呈現濃淡不一的墨韻，這使得線條除了粗細變化之外，又多了濃淡的層次。

稀釋的方式是先準備另一個空瓶，用滴管將原來深色墨吸入分裝瓶，接著再另外裝一杯水，用滴管吸水至分裝瓶稀釋。稀釋的比例有人建議1:7（墨：水），也有人建議1:9，但我比較建議各位在加水時，可以逐步用鋼筆沾墨試用看

●準備好墨水、小空瓶和滴管，就可以進行分裝稀釋了。

看，若覺得墨色太深就再加點水，以此逐步試出自己喜歡的墨色。記得不要一次加太多水，免得又要再加一堆墨進去造成浪費唷。

此外，稀釋用的水，建議可以使用RO水或是礦泉水，因為白來水通常是「硬水」（鈣、鎂含量多），使用久了可能會阻塞筆頭。

鋼筆吸墨方式

鋼筆內部會附有「吸墨器」，讓我們在補充墨水時，可以吸取墨水使用。大多數卡式墨水都是不防水的，如果購買來的鋼筆內沒有附吸墨器，也可以另外購買。

加墨水的方式很簡單：先轉開筆桿，連同鋼筆尖一起浸入墨水中（若鋼筆尖沒有全部放入墨水，會吸到空氣）。接著以旋轉（或推拉，視吸墨器種類）方式吸墨，吸滿後取出，把沾到墨水的握位擦乾淨，裝回筆身後即可開始書寫。

鋼筆出水不順處理

使用鋼筆最常遇到的問題就是出水不順，主要原因有兩種：

一、紙的紋路：如果紙的紋路較細，線條會比較順暢；反之紋路較粗，線條會比較窒礙難行。我個人偏好有點紋路的紙，因為線條會呈現略為乾枯的飛白感。如果覺得線條不順，可能和紙有關，也許可以考慮換一種紙。

二、筆尖阻塞：筆尖有可能因為選用的墨水碳粒較大，或是久未使用筆尖導致墨水乾涸，造成阻塞。這時可以買專用的「鋼筆清潔液」來清洗，泡酒精或熱水都沒有用喔。

鋼筆清潔液的使用方式

將筆頭與吸墨器泡在清水中，用吸墨器吸吐清水，將鋼筆內的餘墨清除。鋼筆泡在鋼筆清潔液中，靜置幾分鐘。以吸墨器吐出清潔液後，再重複吸吐清水，直到吐出的水都變乾淨，再以面紙擦拭即可。

●鋼筆清潔液

如果用了鋼筆清潔液清洗，出水依然不順，就有可能是筆的問題了。這時候建議可以請購買鋼筆的店家做調整。最直接的解決方式就是把鋼筆當成沾水筆使用，邊沾墨邊畫。我有時畫面需要比較深色的線條，或是大塊的黑色面積，也會直接以鋼筆沾墨使用。

水彩筆及水筆

需要上色的作品，我通常選擇使用水彩筆與水筆來做色彩表現工具。接下來為大家介紹我常用的上色用筆有哪些特色。

水彩筆 ——————————————

水彩筆頭有分動物毛與合成毛的材質，動物毛又分成貂毛、松鼠毛、貍毛、羊毛等等，吸水性與彈性都很好，是很推薦大家使用的用具，當然價格也比較貴。

而現在的製筆技術很好，即使合成毛或兩者混合的筆，都有不錯的筆觸表現，價格也十分親民。所以不一定要執著於非常貴的筆，自己用得習慣比較重要。

水彩筆還有分為圓筆和平筆。圓筆的筆觸變化多，平筆則是著重於色塊塗抹與製造較銳利的筆觸。我個人比較習慣使用圓筆，但大家可以視自己常畫的畫紙尺寸來挑選兩到三種大小不一的筆就夠用了。

我目前常用的水彩筆是「V系列 0857藝術家松鼠毛古典水彩畫筆」，是台灣製的純松鼠毛水彩筆，筆腹含水量飽滿，筆尖凝聚力佳不易分岔，常常用一支筆就可以從頭畫到尾。也可以再搭配一支「達芬奇（da Vinci）418頂級純松鼠毛水彩畫筆2/0號」處理細節，基本上八開以下的紙張應該都可以應付得宜。

我也十分喜歡使用國畫用的毛筆，毛筆一般概略分成「長流」、「山馬」、「蘭竹」三種。「長流」的筆毛較軟，彈性略差，吸水性強，適合用來染雲或染水使用。「山馬」的筆毛相當硬，通常用來畫國畫的山石

皴法，可以做出破碎銳利的筆
觸。而「蘭竹」，顧名思義通
常用來畫蘭花或竹子，能做出
變化性大的筆觸，
彈性較佳。我主要
都是使用「蘭竹」
來作畫。

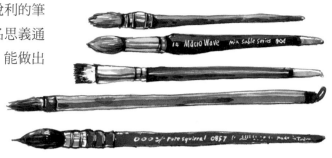

至於筆的尺寸要多大，建議還是要親自到美術用品店選擇較好。想使用國
畫用筆的，也可以選擇一支小蘭竹和一支小的勾勒筆，就可以應付大部分
的用途了。

水筆

水筆是相當便利的一種上色用筆，十分適合旅行中使用。如果只畫在小幅
的速寫本上，或是在比較受限的環境、不方便拿出洗筆的水桶時，這時候
水筆就是很好的選擇。

水筆的使用方法是將清水裝進筆腹內，然後藉由捏出筆腹內的水來調色或
洗筆。調色時，只要輕輕捏出筆桿的水來沾顏料就可以了，水要多要少就
看自己調整。換顏色的時候，可以捏水把之前的顏料在調色盤上洗開，一
邊用衛生紙把筆頭上的顏色擦去，這樣就不需使用太多的水來洗筆。

水筆筆毛材質通常是尼龍毛，筆觸的變化不如動物毛好看，尺寸大小也很
有限，若要畫大張一點的
畫紙便顯得吃力。所以
通常除了旅行途中，我
大部分仍是使用一般的
水彩筆來作畫。

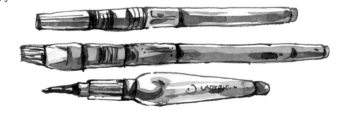

顏料

水彩顏料一般是由色料顆粒、阿拉伯膠、牛膽汁和甘油組成。品質好的顏料，色料顆粒細緻，色彩亮麗透明，放在調色盤裡，即使時間長也不會完全硬化。

在選用顏料的時候，大家常有的疑問是：要買什麼牌子？什麼顏色？管狀還是塊狀的好？

首先，選用顏料時，雖不鼓勵一定要買非常昂貴的顏料，但也建議各位不要買太過廉價的水彩或用廣告顏料來作畫，通常這樣的顏料較無法呈現乾淨透明的色彩，可能會增加學習上的挫折感。雖然材質的好壞與成果不一定成正比，不過如果使用較好的顏料能呈現出漂亮的顏色，不是也更能增加繪畫的信心與樂趣嗎？

品牌的部分，我過去主要都是使用好賓水彩（Holbein）或是溫莎牛頓（Winsor & Newton）。本書示範圖所標示的顏料及色號以好賓為主。

近年我也開始嘗試不同品牌，例如美捷樂水彩（Mission）、法國申內利爾蜂蜜水彩（Sennelier）、義大利美利藍蜂鳥水彩（Maimeri blu）、貓頭鷹水彩（Schmincke）等。多嘗試了幾種廠牌後，覺得每種水彩品質其實都不錯，各自有獨特動人的表現，但也有一些瑕不掩瑜的小缺點。建議各位可以多多嘗試，並從各品牌中挑選出適合自己風格與喜好的顏色做組合，這才是探索畫材令人著迷的地方呀。

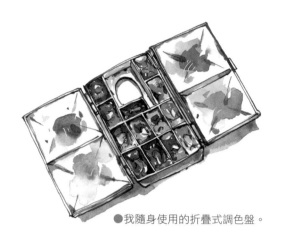

至於要選擇管狀水彩或是塊狀水彩呢？如果使用量較大、色彩需求多或喜歡剛擠出來顏料較新鮮的朋友，可以考慮管狀顏料。我個人也比較習慣用管狀顏料。

●我隨身使用的折疊式調色盤。

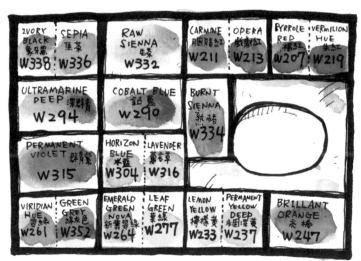

●我的調色盤常用色號對應圖。

但如果是初學，或是不知該從何選起的朋友，也許可以考慮用「塊狀水彩」。塊狀水彩通常都是以一組12色或24色不等的方式販賣，調色盤裡的顏色已經挑出了常用色並依寒暖色做配置，所以購買的同時，其實一併解決了購買調色盤、選擇顏色及如何放置顏料的問題。

而當塊狀水彩使用完，也可以買單塊的顏色或是以管狀水彩來做補充。塊狀水彩有許多設計精巧的調色盤組合，也很適合旅行使用。

畫紙及速寫本

畫紙有許多種類,不同畫紙會很大程度的影響我們繪畫的效果以及完成之後的樣貌,所以對紙張有些基本認識很重要。通常專業的美術社都會清楚註記紙的品名、材質、厚度等資訊,但我們該如何選擇呢?這邊就來為各位「解密」這些細節吧。

紙張厚度

紙張通常有分厚度,我們會看到「g/m²」這樣的英文標示,指的是「1平方公尺單張紙克重」,也就是說一張紙100cm×100cm有多重,相對的,越重的紙就代表厚度越厚(先不考慮紙的密度)。簡單來說,前面數字越大,代表紙越厚。

通常厚一點的紙(185g、300g或以上)比較能夠承受大量的水分暈染,以及筆在紙上的摩擦,適合畫水彩、壓克力顏料等需要多重上色的媒材。比較薄的紙(150g、90g或以下),比較不適合吸收大量水分,可以用來畫素描、線稿,或是淡彩上色。

當大家在選擇紙張時,可以先考慮自己的需求再購買。如果想要做出很多水彩層次,可以選擇較厚的紙;如果只是想要呈現線條感,或是想隨性塗鴉,則可以選擇較薄的紙。通常速寫本上面也會貼心地註記「for watercolor」或「for pencil」這類文字,方便大家作選擇。

水彩紙肌理

一般水彩紙廠牌會生產不同種肌理的紙張,以因應不同的創作表現方式。

通常會分為粗紋（Rough）、中紋／冷壓（Cold pressed）、細紋／熱壓（Hot pressed）三種類型。

粗紋（Rough）的紋路凹凸明顯，可以產生多層次的色彩，表面的凸紋也很適合製造出飛白的乾擦質感，許多風景畫家會選用這種紙張。

中紋／冷壓（Cold pressed）的水彩紙也稱冷壓水彩紙，染水後不容易產生皺摺，紋路較為中性，適合多種媒材，是多數人會選用的水彩用紙。

細紋／熱壓（Hot pressed）的紙表面光滑細緻，適合作花卉、人物等細緻刻畫，表面密度高，渲染時顏料沉澱的效果很好。

我常用的水彩紙是「寶虹水彩紙」，這款水彩紙的價格不高，品質也不錯，紙的厚度有300g，也有細紋、中粗紋及粗紋三種選擇。我通常選用「中粗紋」的紙，除了顏色呈現效果不錯之外，畫線條時會略微產生一些乾擦的筆觸。

速寫本

每當我出門一定會隨身攜帶速寫本及畫具，速寫本是我記錄生活最重要的物品。速寫本的尺寸多樣，又有不同厚度，我是如何選擇的呢？

我習慣選用A5大小的速寫本，這樣的尺寸攜帶方便，展開後跨頁為A4大小，要做一次生活記錄，壓力不會太大。另外，我選擇直式的速寫本是因為考量空間需求，雖然橫式的本子方便描繪展開的大景，但是若在狹窄的

空間（如飛機上）使用就顯得侷促了些。

我常用的是「德國哈內姆勒（Hahnemuhle）速寫本」，它的紙張有200g厚度，紋路較細，適合鋼筆描繪，色彩暈染沉澱的表現也相當細緻，是品質很好的速寫本。

另外還有一款「法國克萊爾方丹（Clairefontaine）Paint'ON多元繪圖本」，厚度250g，有五種紙：紅（白色紙）、藍（白紙有紋路）、灰（灰色紙）、黑（黑色紙）、沙色（沙色紙），想嘗試不同質感紙張的朋友也可以使用看看。

寶虹水彩紙也有出速寫本，厚度是300g，以速寫本來說算是少見的厚度，分成細紋和中粗紋兩種，尺寸也有很多種選擇。

我平常喜歡嘗試坊間各種不同的速寫本，每種牌子用起來都有細微的不同與趣味，所以很難推薦一種「絕對好畫」的本子，主要還是看個人的作畫媒材與習慣而定。

當大家在選擇時，可以先考慮自己的需求。如果希望每一頁畫出來的都是精品，色彩層次濃厚，便可以考慮較厚的水彩紙。相對的，如果想要輕鬆一點的生活記錄，或是想寫上一些生活記事，可能200g左右的厚度比較適合。想要更隨筆的塗鴉與創意發想隨筆，上色需求次之，則可以選擇140g左右的厚度。

以自己的需求去考慮厚度的選擇，避免因為價格昂貴或厚度太厚，反而讓自己不敢下筆，減少了作畫的動力唷。

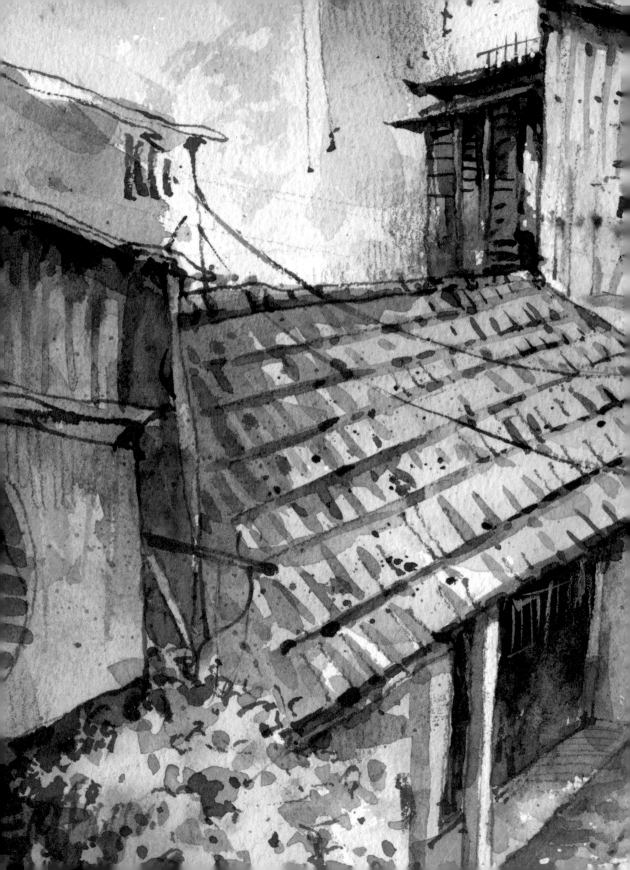

繪畫基本知識

每個人在接觸繪畫前,可能都有一
個疑問:「我是不是要先到畫室練
素描,才能開始畫畫?」或許就是
因為這樣的想法,讓許多想接觸繪
畫的人裹足不前。但不可諱言的
是,繪畫的基本功也有其重要性,
初學者如果對基本概念全然無知,
容易產生無所依循的茫然感。

接下來就先帶大家認識一些繪畫的
基本概念,在空間、構圖與用色部
分先打好基礎,對於完成整幅作品
一定會有幫助。

空間透視概念

「透視」的觀念主要是用來表現一個畫面的空間立體感，在繪製場景或物體時，透視的準確度會影響畫面的穩定度。如果透視觀念不好，畫出來的場景就會歪歪斜斜，或是看起來有種說不出的違和感。通常對初學者來說，正面的角度比較沒有太多透視的問題，是比較好上手的題材。

我們日常生活中其實到處都有「透視」的蹤跡，大家可以看看下方照片中的街景，離我們比較近的地方，物體看起來比較大，而較遠的地方則越來越小。簡而言之，透視在講的就是「近大遠小」。

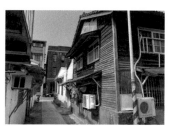

●常見的街景中便有「透視」的蹤跡。

●正面的角度，比較沒有太多透視的問題，很適合初學者練習（台南民族路街屋）。

透視一般又分為「一點透視」、「兩點透視」、「三點透視」這三種狀況，以下分別簡單說明。

三種透視狀況 ─────

一點透視

我們面對一個物體或景色時，往往會先找到一個「視平線」。視平線指的是從我們的眼睛或相機看出去的高度，基本上這條視平線會平行於地平面。而空間中所有相互平行的線，稱之為「消失線」，往前延伸最後會交會在一個遠方的「點」，就是我們說的「消失點」。這就是所謂的「一點透視」。

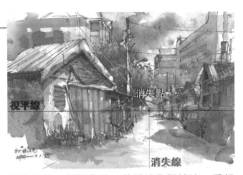

●遠方有一個消失點，物體離我們越遠，看起來就越小。

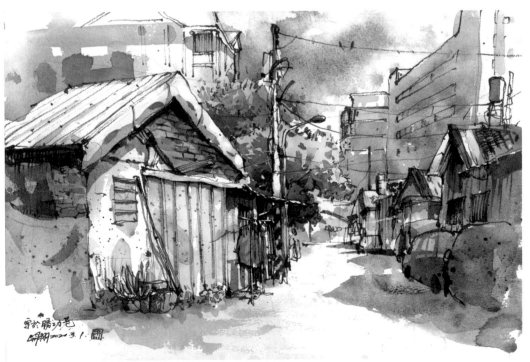

●一點透視作品範例：屏東勝功巷。

兩點透視

我們站在一個街角或是物體的角落，可以同時看到兩個面，這兩個面的消失線向左和向右各匯集成一個消失點，離我們越遠，物體看起來越小（概略的消失點可能落在畫面外），這就是「兩點透視」。這種透視較複雜，建議初學者可以先從正面的角度開始練習，較沒有太多透視的問題。

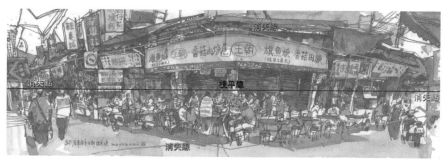

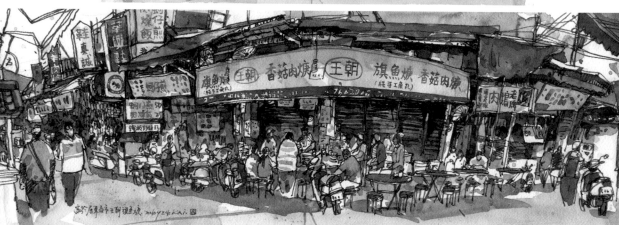

●兩點透視作品範例：物體向兩側的消失點縮小，通常用來表現街角的房子（屏東夜市王朝旗魚羹）。

三點透視

在畫面中除了往兩側消失的兩點透視之外，還多了一個往上（或往下）的方向，消失線最終會在畫面外匯集成一個消失點。通常在呈現高聳建築物

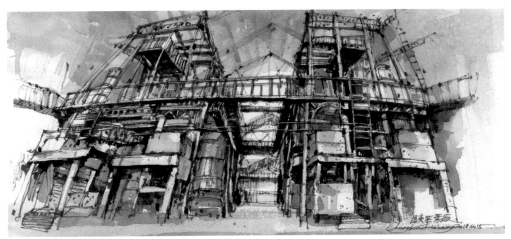

●三點透視作品範例：除了往兩側消失的兩點透視之外，又加上了往上的透視（屏東菸葉廠）。

或由上往下俯瞰時會用到這樣的透視觀念。

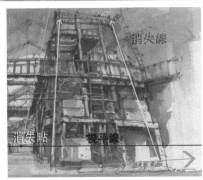

視平線的影響

視平線是指從我們眼睛或相機看出去的高度。同一個場景從不同高度出去，所呈現的感受就會不同。

畫圖的時候，視平線的位置很重要。我通常會先找出概略的視平線作為透視的基準，有了這個基準，才能決定消失線該畫得多傾斜。而

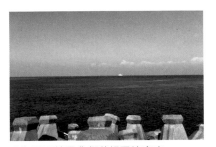

●海平面就是我們的視平線高度。

視平線的高度也會影響觀者觀看這張畫的感受。很多畫家會善用這樣的視覺感受來營造畫面的張力。

平視

右方這張照片大約是身高170公分的人
所看出去的景色，這樣的高度接近我們
一般人的視角。如果用這個角度構圖，
觀者比較容易有相同的視覺經驗共鳴，
因此這也是我們常畫的角度。

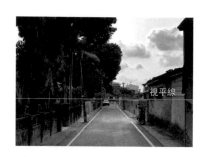

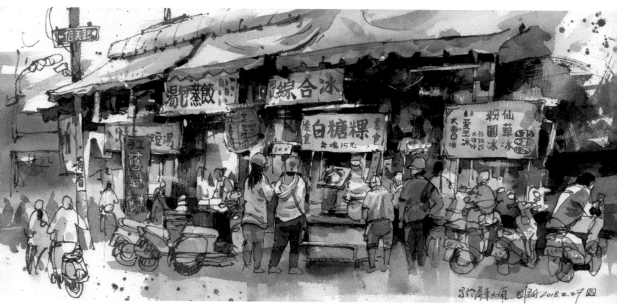

●平視的角度比較接近多數人的視覺經驗，讓看的人有共鳴，身歷其境（屏東大埔）。

俯視

右方這張照片大約是從190公分高看出
去的景色，有一點俯瞰的感覺。通常這
樣的視角比較是用來詮釋關懷或一種掌
握全局的感覺。

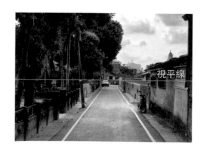

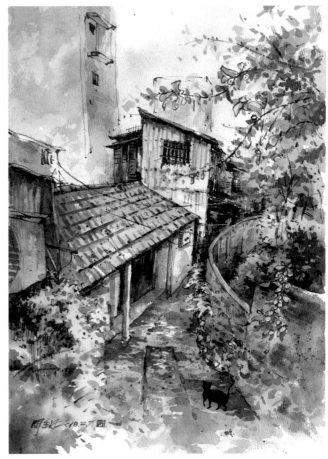

●俯視的角度是一種居
高臨下的視覺感受（苗
栗巷弄）。

仰視

右下方照片大約是從50公分的角度仰視，這個角度會使景物有誇張的透視
變形，讓物體有雄偉的感覺。當我們想突顯建築物的巨大時，可以試著誇
張透視感，讓下方較大，上方較小，形成一種特殊的張力。如果我們在外
寫生時是坐在地上，畫面就會呈現仰視的感覺。

透視的觀念在畫面中很重要，但我們並
不是在畫建築設計圖，不需要畫到非常
精準，只需掌握好透視的邏輯即可。

我抓透視的方式，通常都是先概略找出
「視平線」在哪裡，用視平線作為透視

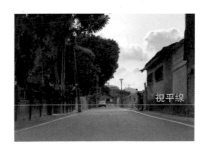

視平線

●用仰視的方式看世界，人物看起來變高了（高雄駁二藝術特區）。

的基準線，接著從視平線以上或以下的消失線，越往上或往下就越傾斜。如果遇到正面的透視問題（例如畫鐵皮、廟宇屋瓦的斜度），就是以最中心的消失線為基準（最中心的消失線就是眼前的直線），越往兩側就越傾斜。掌握好這樣的關係，用這樣的邏輯去做比較，透視就不會有太大的誤差了。

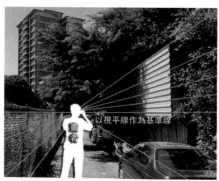

以視平線作為基準線
畫者

●通常在抓畫面的透視，我會先找出視平線作為基準，越往上或下就越傾斜。

最中間的消失線
畫者

●若是遇到正面的透視問題，就是找出正中間的消失線做基準，越往兩側就越傾斜。

構圖取景技巧

所謂「構圖取景」，就是指主題在畫紙上的「畫面經營」。其實畫畫的構圖取景和攝影有異曲同工之妙。我們通常會有一件想要講的事、感動的事或覺得美的物體，而這些「感動我們的事物」，就會是畫面中的主角，其他物件則成為配角。我們在構圖時可以依畫面需要，主觀地去做取捨。有了主從關係，能讓人一眼就清楚主角是誰，讓這張畫達到傳遞想法與情感的功能。

有很多朋友會問：第一筆該從何下筆？又該怎麼安排主角和配角呢？其實我們應該要先問問自己：是對什麼東西產生了感動？或者是想要記錄下什麼？接著再來考慮構圖的問題。

構圖的種類

究竟什麼是畫面上的重要位置呢？我們一般常說主角區域的中心點，最好落在一張畫紙中的四個位置（見下圖），這四個位置是人觀看畫面時較舒

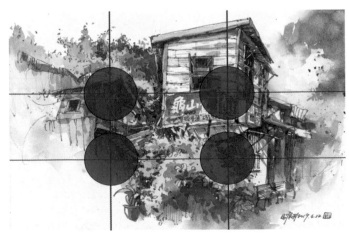

●將畫面分為九宮格，較舒服的位置大約在線條交錯點這四個範圍。

服的範圍。也可以將畫面切成一大一小,形成有強有弱、具變化性且有張
力的構圖方式。

構圖的形狀

構圖的方式千變萬化,不同
形狀的構圖也帶給人不同感
受。三角形構圖讓人有種安
定、平穩的感覺,是很多人
會選擇的構圖方式。菱形構圖則讓人覺得焦點集中。S形構圖有強烈的動
態韻律感,能引導觀者進入畫中。

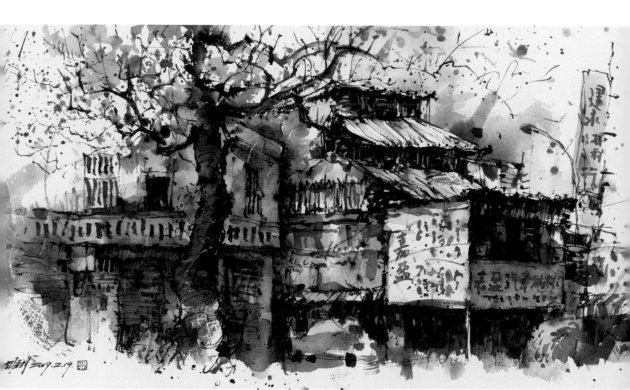

●三角形的構圖讓人有穩定的感受(台北赤峰街街屋)。

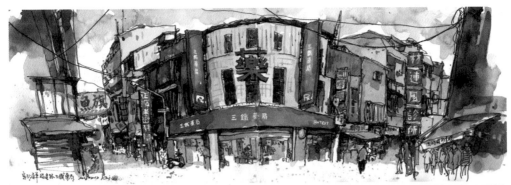

●菱形的構圖會讓人
有焦點集中的感覺
（屏東三鐵藥局）。

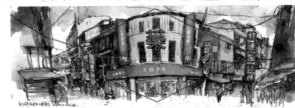

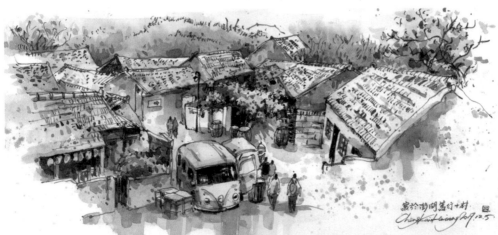

●S形的構圖能夠增加
畫面流動感，並且有視
覺引導的作用（澎湖篤
行十村）。

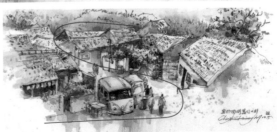

以主從關係或視覺引導增加變化

構圖時為了增加畫面的變化與流動感，也可以運用大小對比、聚散、視覺
引導的關係來營造效果。

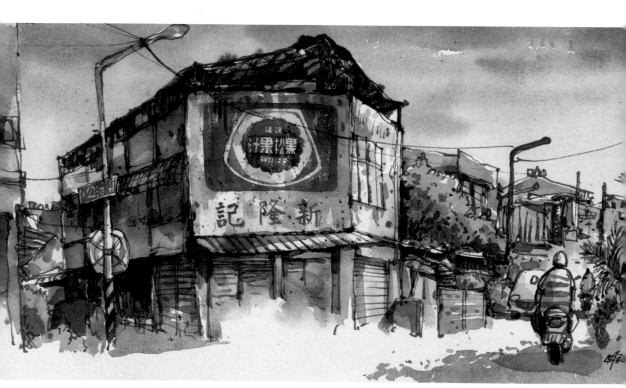

●運用左大右小的對比式
構圖來突顯主題，大小物
體之間彼此又有呼應關係
（屏東大連路新隆記）。

●大小對比關係。

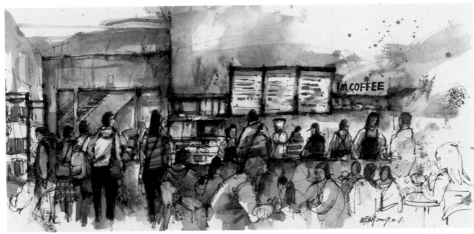

●運用聚散關係來構圖。前方色彩飽滿、細
節繁複的區塊自然會形成焦點,而彩度較
低、造型筆觸隨興的區塊則會退居到後方
(台南I'M COFFEE)。

●聚散關係。

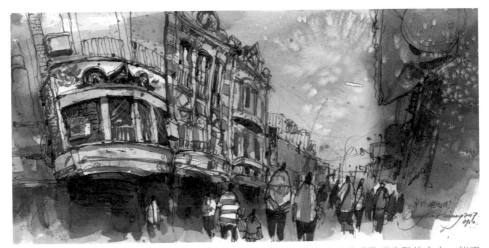

●運用造型的線條感及消失點的方向,能吸
引觀者的目光走入畫中(台北迪化街)。

●以線條或造型形成視覺的引導。

先畫主角再畫配角 ────────────

我在構圖時，通常會先畫主角，把主角放在重要的位置上，然後再用其他配角去搭配構圖。

例如我現在要畫這個桌面，就預先規劃將筆袋與其周邊做為作品重點，但是如果一拿到筆，沒有想太多就直接從最右邊開始畫，有可能畫到重點時，畫紙已經沒有位置了，結果重點位置就不太漂亮。

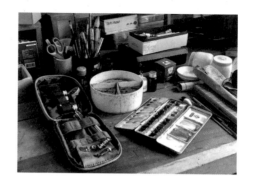

這其實也是剛開始寫生時常會遇到的問題。當面對一大片風景不知從何畫起時，建議可以先選定重點，將重點放在較好的位置做好畫面的經營，之後再適度將其餘的配角帶入。

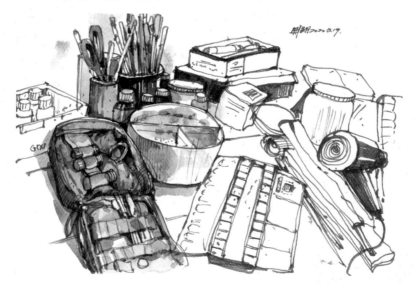

●直覺先從右邊開始畫，造成重點位置太偏左，配角佔掉太多位置。

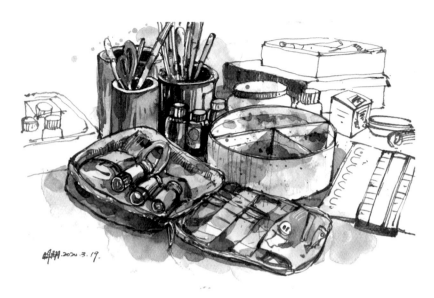

●先把重點放在好的位置上，配角適度做取捨，可以更突顯主體，也會讓
構圖更穩定。

配角的重要性 ————————————————

構圖時，除了考慮主角的配置，配角的取捨也相當重要，而配角的取捨要
考慮到畫面整體的平衡，每條線、色塊、簽名的位置，都會影響畫面的整
體感。這些都是在構圖上需要注意的細節。

以我的作品《屏東勝利路中正路口》（見下頁）為例，藍色的鐵皮屋作為
主角，左邊的「馬可先生」樓房就是配角。如果我們不畫馬可先生這棟
樓，整體的構圖就會變成單調的三角形，主角左側會形成一個下墜的線
條，而左側的街道沒有了大樓做界線，會讓人不清楚這條街道的寬度究竟
是康莊大道，還是羊腸小巷？

但是當我們把左邊的樓房畫進去之後，就可以讓畫面形成一個「高低高」
的節奏變化，同時藉著樓房的位置去暗示街道的寬度，使畫面變得豐富有

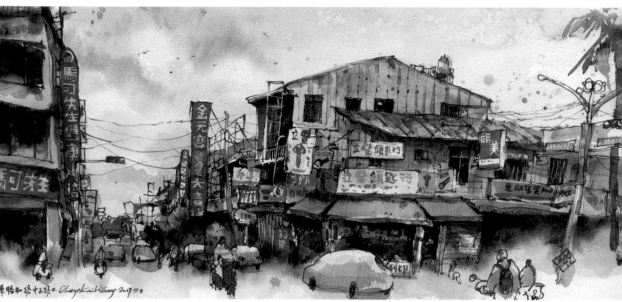

●屏東勝利路中正路口。

故事性。但是也要時時提醒自
己,配角的精彩度千萬不能喧賓
奪主,才能達到襯托主角的加分
效果。

當然以上只是一些概略的區分,
鼓勵大家可以多嘗試不同構圖方
式,或是在下筆前先在其他紙上
畫幾個簡單的草圖。如果都是不
假思索就直接下筆,有可能每次
畫出來的構圖都大同小異。先畫
草圖可以幫助我們熟練畫面的安
排,同時激盪出新的構圖。

●沒有將左側樓房配角畫入的整體構圖示意。

●將左側配角畫入後,構圖有更多的造型變化。

留白的美

當我們處理一張畫時，常常想要盡善盡美，因此東加一筆、西加一筆，忙了一陣之後發現整張畫無處不精彩，但相對也失去焦點，適得其反。

留白是一種智慧，適當的「留白」會使畫面產生意境。「白」是虛也是實，是一種含蓄與謙卑；「白」能讓人產生更多想像。當我們把一張作品全部填滿，雖然看似精彩，卻少了讓觀者「喘息」的空間。

但是究竟要留多少白才好呢？畫到何處該停筆？其實這就像是人生的「捨」與「得」一樣，難有定論。我想，思考捨與得這樣的過程，往往是喜愛畫畫的人一輩子的課題。

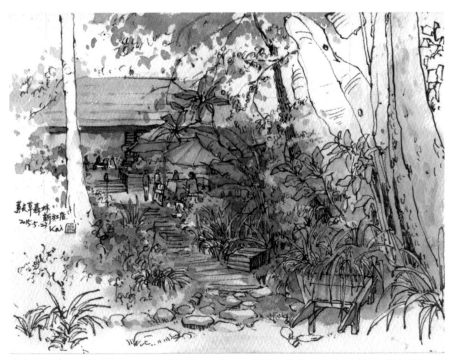

●畫完線稿後，將主角上色，讓配角留白，也是一種聚焦的好方法（新社薰衣草森林）。

●旅遊記事本
的留白處，可
以用來填寫當
天的生活記事
（高雄西子灣
一景）。

●將背景適度留白，有助於聚焦主體。留白的部分像是流動的空氣，若有似無，
給人更多想像空間（高雄鼓山藝術街）。

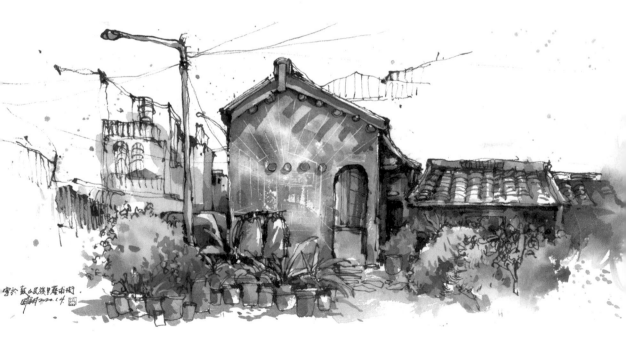

基礎用色概念

在上色之前，對於色彩的概念要先有一些認識。接下來為各位介紹色彩的
三屬性——色相、明度、彩度，以及色調及基礎調色方式。

色彩的三屬性 ———————————————

色相

就是色彩的種類名稱，如紅色、黃色、藍色、綠色等等。顏色的種類有
千百個，大家不用一一去背，通常顏料上都有相關的編號，只要依照相同
廠牌及編號去購買，就可以買到相同的顏色了。

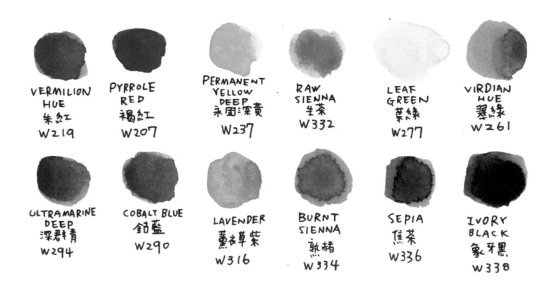

VERMILION HUE
朱紅
W219

PYRROLE RED
褐紅
W207

PERMANENT YELLOW DEEP
永固深黃
W237

RAW SIENNA
生茶
W332

LEAF GREEN
葉綠
W277

VIRDIAN HUE
翠綠
W261

ULTRAMARINE DEEP
深群青
W294

COBALT BLUE
鈷藍
W290

LAVENDER
薰衣草紫
W316

BURNT SIENNA
熱褚
W334

SEPIA
焦茶
W336

IVORY BLACK
象牙黑
W338

明度

就是指色彩的明暗程度。同一種顏色受光的程度越多（明度高）則越淡，最後會趨近於白。相對的，顏色受光的程度越少（明度低），則越深，最後會趨近於黑。

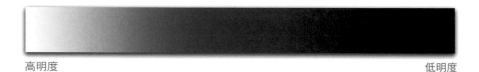

高明度 低明度

彩度

也可以稱作飽和度，就是這個顏色的鮮豔程度。通常未經調和的顏色稱之為純色，而純色調進越多水或是其他顏色，則會使彩度降低（讓顏色變淡或變濁）。

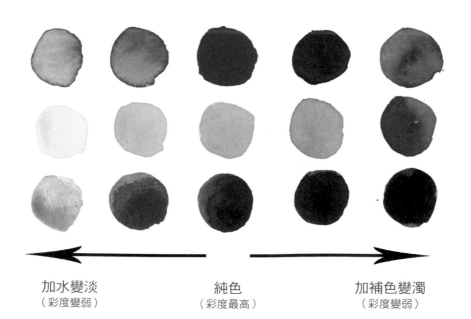

加水變淡　　　　　　　純色　　　　　　加補色變濁
（彩度變弱）　　　　（彩度最高）　　　（彩度變弱）

色調

色調有分為暖色調、寒色調與中性色調。暖色調為視覺感較暖的顏色，如紅、黃、橘；寒色調通常屬於視覺感寒冷的顏色，如藍色。

中性色調如黑、灰、白、綠、紫，這類色調會隨著寒暖色加入的多寡而定，例如綠色加了較多黃色會變成偏暖的黃綠色，或是紫色加了較多藍色，變成偏寒的藍紫色。中性色調通常較為柔和，不若純色一般鮮豔，在畫面中擔綱一種緩和的作用。

●暖色調，如紅、黃、橘，視覺感較溫暖、快樂、熱情。

●寒色調，如藍、天藍，視覺感較寒冷、平靜、憂鬱。

●中性色調的綠色與紫色，可隨著寒暖色加入的多寡而改變寒暖色調。

加點藍色　　　　綠色　　　　加點黃色
（偏寒）　　（中性色調）　　（偏暖）

加點藍色　　　　紫色　　　　加點紅色
（偏寒）　　（中性色調）　　（偏暖）

色彩的寒暖不是絕對，而是相對的，在紅色中也會有比較暖的紅和比較寒的紅，這個觀念在用色上很重要。以一個紅色物體為例，通常在畫受光面，我們會用一些較暖的紅色，暗面則會用帶一點偏寒的紅色。

較暖的紅

較寒的紅

●顏色的寒暖是相對的，屬於暖色的紅色也分較暖或較寒的紅。受光的地方顏色偏暖，背光的地方則偏寒。

調色方式

調色時，先用水彩筆沾些水，然後沾一點顏料在調色盤上調開。顏料不要一次沾太多，可以逐步增加，如果顏料太多就再加些水，水太多就用吸水布沾掉一些，這就是基本的水份控制法。使用水彩時，水份的控制很重要，絕不是筆沾了水、挖了顏料就直接塗在紙上喔。

把兩種以上的顏色混在一起形成另一種顏色，就是混色。例如我現在要調橘色，就可以把黃色和紅色混在合起來。

●先沾一點顏料就好，不要一次挖太多。

●沾了顏料在調色盤上化開，看看濃度夠不夠。

混色的時候，我們一樣先把筆沾溼，然後沾一點黃色在調色盤上化開，再沾一點紅色跟黃色調勻。

●將黃色與紅色顏料混色後，就可以得到橘色。

通常以淺的顏色去沾深的顏色，比較不會把原來調色盤裡的顏色弄髒；反之，深的顏色比較容易弄髒淺的顏色。例如藍色加上黃色是綠色，你可以先沾黃色，調開後再沾藍色，或是先把沾了藍色的筆洗乾淨再沾黃色，比較能保持調色盤上顏色的乾淨喔。

●深的顏色直接沾淺的顏色，容易將調色盤裡的純色弄髒。

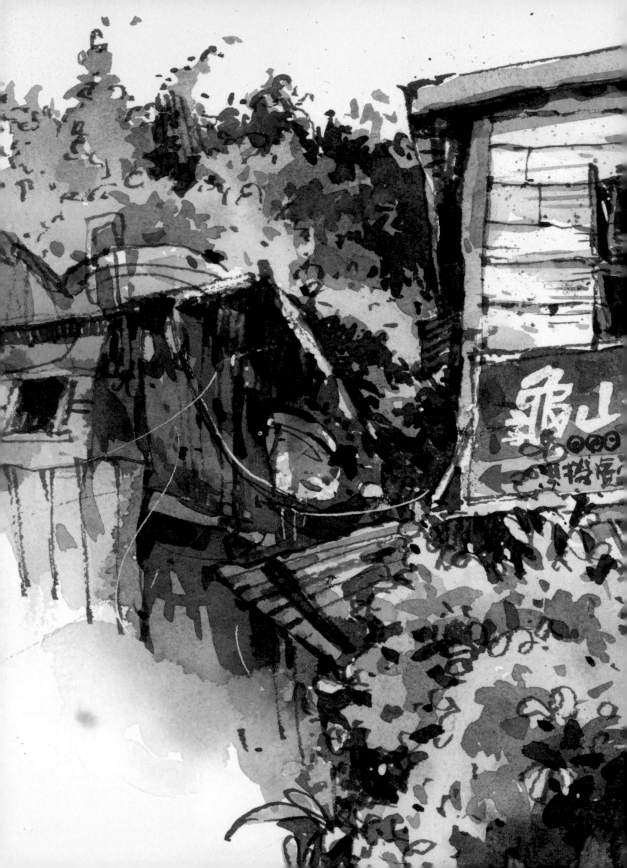

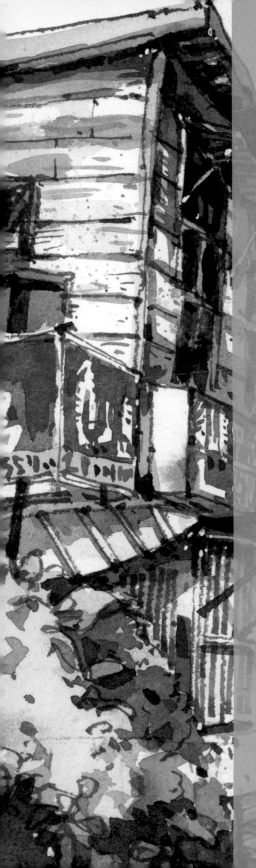

CHAPTER
4

畫畫前的暖身操

在使用鋼筆與水彩的創作中，「線條」扮演著舉足輕重的角色。對我來說，線條在畫面中除了是「輪廓線」之外，同時也能夠呈現出「陰暗面」與「質感」。

而水彩的各種上色方法與呈現效果，也是初學者在創作作品前，都應該先擁有的基本概念。透過反覆練習，慢慢學會靈活運用，以達到讓畫面繽紛豐富的效果。

讓我們一起，先透過線條與上色練習來暖暖身吧！

畫出好看的線條

不同的線條能呈現出不同的個性。流動的線條讓畫面產生時間的流動感；拘謹的線條呈現出一絲不苟的造型；頓挫的線條有著質樸的拙趣；快速的線條有堅硬的氣質。由於我們用筆的次數越來越少，對於握筆的感覺也相當生疏，畫出好的線條對許多人來說更是一件令人苦惱的事。

握筆與運筆方式

想要畫出多變的線條，握筆的方式相當重要。當我們用寫字的方式握筆，會讓手腕太僵硬，無法畫出流暢的線條，而且平貼於紙張上的手腕也容易把畫面弄髒。畫畫的握筆法與寫字最大的不同點在於，寫字時五個指頭是彎曲且緊繃的，以小指下方作為支撐點。但是畫畫時，食指和拇指是放鬆的狀態，支撐點則是用其餘的三指。

●寫字時的握筆法：握筆的方式較緊，手腕平貼在桌面，手指移動範圍較小。

●使用鋼筆畫線條時的握筆法：將鋼筆放置在虎口，以其餘三指作為支撐，要畫長線條時，以手臂帶動手腕，略懸空帶著筆移動。

在寫字時，我們通常是將手腕平貼在桌面，但畫畫時如果以這樣的方式運筆，線條就會受限於手指能移動的幅度，因此畫線條時，主要是依靠拇指、食指、中指這三指在運動。

畫長線條時，手腕可以微微地懸空於桌面上，有時也可以輕輕地用小指作為支撐，以手臂帶著手腕隨筆一起移動，才能畫出流動的線條喔。

運筆練習

首先，我們要學會跟書法尖鋼筆「交朋友」。了解筆的特性之後，用筆才會更得心應手。

在下筆創作前，我們先練習一下各種不同的線條畫法。線條的運用當然千變萬化，這邊只是略舉幾種常會用到的線條，讓大家體驗畫線條的感覺。

橫線

先把書法尖鋼筆的筆尖整個平貼在紙面，然後橫向畫出平整的線條。這段線條就是這支書法尖能畫出的「最大寬度」。通常大家拿到書法尖時，都不敢把筆尖整個平貼，總覺得這樣筆尖會「斷掉」，結果一直無法畫出最粗的線條。這個練習，可以讓大家先感受一下筆尖平貼紙面的感覺。

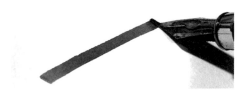

●把鋼筆平貼在紙面，畫出的線條是最粗的。

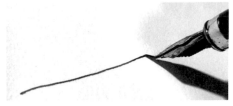

●把鋼筆尖微微抬起，線條會變細。同一支筆可以做出如此大的線條變化，是書法尖鋼筆迷人之處。

除了平貼紙面的練習之外，也可以先從粗的線條落筆，畫到一半再緩緩將筆尖抬起，透過手腕的運動，讓線條由粗變細。

當然，除了往右橫向畫線條之外，也可以用
同樣的方式往左畫回去，練習從不同方向畫
出粗細不同線條的感覺。

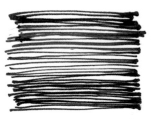

●練習往左往右畫出輕重不
一的橫線條。

直線

接著我們來練習畫直線。先由上往下畫出直
線，畫線時，手腕跟著筆一起移動，才能畫
出範圍較大的線段。若是要畫長的線條，手
肘要微微懸空，用小指作為支撐，速度不用
快，慢慢地畫，沒有畫得很直沒關係。

●練習上下方向的直線條。

大家可以去感受一下拉長線條的趣味。線條
雖然不像用尺畫得那麼直，但是有點抖動
感，反倒讓線條更生動。除了由上畫到下，也可以由下畫到上，練習一下
不同的運筆方向。

斜線

畫斜線時，一樣試著將筆尖平貼紙面，分別從四個方向「右上到左下」、
「左下到右上」、「右下到左上」、「左上
到右下」練習畫畫看。大家會發現，有一些
方向是我們寫字時比較少用到的，畫起來感
覺比較不順。平時可以加強練習這些不熟悉
的方向，讓運筆更加順暢。

●練習不同方向的斜線運筆。

疏密的小圓點

接著我們來練習畫出大小不一的圓點，不一定要畫很圓。同樣的，我們可
以同時練習以順時針和逆時針的方向畫圓，在畫的時候有大有小、有疏有

GRAIN DEMI-SATIN - SEMI G...

GRAIN NUAGEUX - CLOUD TEXTURE

GRAIN FIN - COLD PRESSED

GRAIN TORCHON - EXTRA ROUGH

AQUARELLE · WATERCOLOUR
FONTAINE

12 feuilles - sheets
300 g/m² - 140 l
12 x 18 cm - 4,5 x 7

18 x ...

Clairefontaine

Clairefontaine

Cotton 100% Coton
QUALITÉ PROFESSIONNELLE · PROFESSIONAL QUALITY

SANS ACIDE · ACID FREE
COLLAGE À CŒUR · SIZING INSIDE

ID FREE

SIZING INSIDE

多元選擇、滿足想盡情揮灑色彩的心

FONTAINE® 方丹系列純棉水彩紙

法國克萊爾方丹
Clairefontaine

德國達芬奇

da vinci

MADE IN GERMANY

藝術家畫筆系列

密，線條也有粗有細。通常這樣的線條，會
運用在畫小樹葉和樹叢的時候。

● 練習大小、疏密不同的圓
形線條。

凌亂的短線條

凌亂的短線條和圓點很類似，主要也是要畫
出長短和方向不一的線條，只是比圓形多了
點頓挫感。通常在這樣的練習中會發現，我
們用筆有一個「慣性」，也就是很自然會畫
出有著同樣角度、方向、長度的線條，這個
練習就是要讓大家試著改變用筆習慣。

● 練習畫出不同方向的凌亂
線條。

當然，線條的運用有很多種，上面只是概舉
幾種讓大家平時多練習，要有好的線條唯有
透過「勤練」。記得在運筆時，手腕要保持
放鬆，不要緊握，試著以不同方向繞圈，體會一下畫出流動線條的感覺，
由上到下，或由下到上，或是畫出「∞」的符號。可以搭配手腕的用力程
度，甚至用不同握筆方式來畫畫看，例如用三隻手指懸空捏著筆，或是以
非慣用的那隻手來握筆，沒什麼目的性地亂畫。這種自在的線條感，就是
我們之後希望在畫面中呈現的感覺。

對鋼筆使用還不熟悉的朋友，有空時可以在不用的紙上亂畫，練習不同方
向的運筆，對掌握運筆的感覺很有幫助唷！

● 各種不同的線條練習。

線條的運用 ─────────────

對於線條的運筆方式有了基本認識，就可以運用不同線條來表現出物體的不同「質感」。用線條要如何呈現「質感」呢？底下我用幾種不同的線條來畫一個球狀物給各位看看。

第一種：使用比較明確、平滑的線條，讓畫出來的球狀物有種圓滑感覺。

第二種：用比較短而確定的短線條，再點上一些小點，讓這顆球似乎有了石頭的質地。

第三種：用細且長短不一的線條構成一個球狀。是不是覺得這顆球看起來毛茸茸的很柔軟啊？

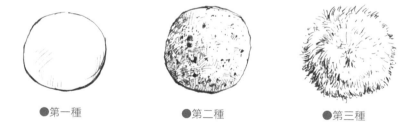

●第一種　　　　　　　　●第二種　　　　　　　　●第三種

此外，直線與橫線搭配，還可以表現出磚牆與木板的紋路。

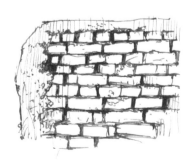

●磚牆的線條表現。

●木板的線條表現。

如果要畫的是植物，就要先觀察植物
的樣貌。樹叢或是葉子小的植物就用
凌亂的短線條來呈現；若是大葉或
長葉植物，就用長的線條來畫。運
用的線條不同，呈現出來的葉片造
型就不同，即使只有黑色線稿，仍
然看得出植物的種類不同。

●不同的線條會呈現出不同的
葉片樣貌。

因此當我們運用線條時，請先觀察一
下眼前景物的質感如何，再改變線條的運用方式。不要為了求快，而一味
地加快畫線條的速度。如果線條畫得太快，會少了很多細微的變化，讓畫
面顯得急躁、草率，這也是很多初學者容易犯的錯誤。

以上提到的幾種線條，若能組合在畫面中，有粗有細、有急有緩、抑揚頓
挫，在線稿的階段就可以是很好的黑白作品了。

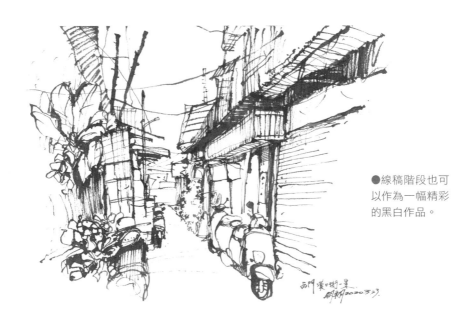

●線稿階段也可
以作為一幅精彩
的黑白作品。

練習一筆畫

對線條的運用有了基本的熟練度後，便可以加入結構造型的概念，運用長線條來畫「一筆畫」。所謂的「一筆畫」，就是以「筆尖不離開紙面」的方式，用連續不間斷的線條來描繪物體。

許多人在畫線條時總是怕畫「錯」，而使線條顯得毛躁。練習一筆畫的目的就是希望大家感受如何把線條「拉長」，拉長的線條比毛躁的線條看起來更流暢與確定。平常可以先在一般的紙上練習，比較不會有壓力。

畫的過程中，不用為了一定要「一筆」完成，而緊張到把筆抓很緊。不要執著在細節或有沒有畫錯，也不要管造型是否準確，有時候讓線條「重複地繞」，反倒會產生一種趣味感。剛開始畫時，一定會害怕出錯，但是經過大量練習，線條的表現一定會越來越好喔。

以畫簡單的小瓶子為例，左邊那張線圖是一般初學者常見的畫法：為了怕把線畫歪，因此出現這種毛躁的線條。而右邊那張線圖以一筆完成的方式來畫，相形之下，雖然造型不一定比左圖準確，卻多了童趣和特殊韻味，線條的踏實感也比較好。

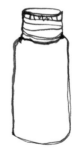

●一般常見畫法，線條較毛躁。　●一筆完成，線條顯得較踏實。

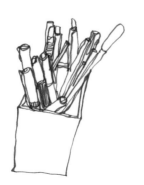

●一筆畫的作品範例。

上色技法

平塗法 —————————————

平塗是最基本的水彩運筆技法，就是在一個區域中平塗一種顏色，不做明暗的變化。

平塗法雖然似乎大家都會，其實也有一些要注意的小技巧。首先，為了避免每次水彩筆沾顏色時會深淺不一，可以視自己要畫的區塊大小調出相對應分量的顏料，一開始先把顏色調好，之後塗色比較不會有深淺不同的問題，並且要在未乾的狀態下將顏色塗滿，如果乾了再畫會留有筆觸。

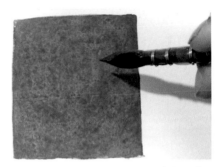

●平塗時，注意顏料的濃度要盡量一致。

重疊法 —————————————

重疊法是靠著一次次的堆疊筆觸，做出明暗和立體的效果。使用重疊法要注意的小技巧是，底下那一層顏色一定要全乾，才能再疊上第二層，否則這兩層顏色會糊在一起，或形成水漬。

●底層顏色全乾之後疊色，會得到較明確的色塊。

●在半乾的狀態下疊色，顏色會暈開模糊。

上色時要「由淺到深、由淡到濃」，可先用暖色、較淡的顏色做底，疊色時再逐漸加上寒色系或加深。如果一開始就選用較深或較濁的顏色，之後再用淡的顏色重疊上去，呈現出來的效果就不太好囉。

●以深色做底，之後用淺色疊色的效果較不顯著。

●以淺色做底，以深色疊色的效果較佳。

重疊的範圍一定要比上一層還小，這樣才能保留上一層的乾淨顏色，以及每一層堆疊的層次。疊色時也要避免用筆過度塗抹，否則會把上一層顏色洗起來，並且避免過度堆疊，讓色彩變髒。

許多初學者會發生的狀況是，在還沒乾的時候就一直疊色，造成顏色越來越髒、水份越來越多、越暈越大塊，就無法做出重疊的效果了。

重疊法是相對容易掌握的一種技法，基本上只要乾了之後再疊色就行，掌握好重疊時的筆觸與範圍，便能好整以暇地刻畫，很適合初學者使用，也很適合用來描繪細膩的畫面。

縫合法

縫合法就是在顏料還溼的狀態下，把兩種顏色接合在一起，兩塊顏色的邊界會稍微模糊，卻又不至氾濫，需要有好的水份控制能力。通常在主體需要比較濃厚色彩的時候，會使用縫合法。

●兩種顏色接合的邊界略為模糊，卻又不會過度地互相影響。

使用縫合法時，兩個顏色的濃度要差不多，碰在一起時才不會形成水漬的亂流。

縫合法講求色彩鮮豔，通常不會先將畫紙打溼，而是直接在乾紙上畫。上色後避免塗改太多，以免造成顏色髒汙。

渲染法

渲染法就是在作畫前先把畫紙用清水打溼，之後再上色，一般也稱作「溼中溼」的技法。它的特性就是筆觸會比較模糊，通常都用來處理背景、天空，或是柔軟的質感。

使用渲染法時，有幾項要注意的地方。因為是先在紙上沾清水，所以顏色上去乾了以後，往往會變得比較淺，如果希望顏色深一點，在上色時要注意顏料的濃度。也因為紙面的水份很多，上色時，筆的水份多寡也

●渲染技法常用來畫天空。

會影響到顏料暈開的程度。此外，紙面上的水會流動，所以紙張要保持平放的狀態，或是適度調整畫板的傾斜度，以控制水份流動的方向。

我上色的習慣通常是先用縫合法及渲染法打底，讓第一層的顏色就充滿變化，等乾了之後，再用重疊法刻畫出細節，強調出陰影及結構。重疊的筆觸請視狀況大概做三到四層即可，太多的話容易使畫面變髒，少了些乾淨透明的輕快感。

當然，以上的技巧只是概略說明，我們在表現一張水彩畫時，通常不會只用一種技法，都是混合使用。水彩之所以令人著迷，就是因為可以呈現酣

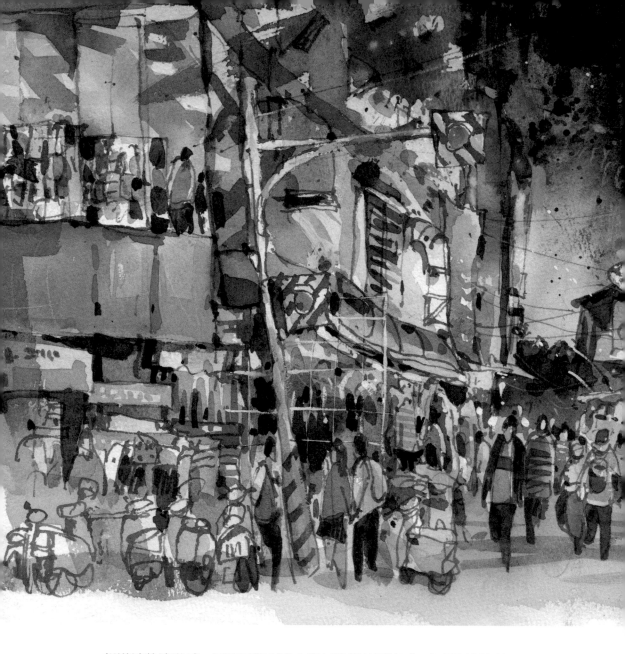

暢淋漓的流動感，同時又能刻畫出堅硬乾燥的厚實感，如果只侷限使用一
種技法來呈現，就可惜了這麼好的媒材。

平常就可以多嘗試一些不同技法，例如乾擦、拓印、灑點、手刮等等特殊
方式，創造出想要呈現的質感和筆觸。很鼓勵大家多做實驗、多多練習，
去開創出水彩不同的可能性喔。

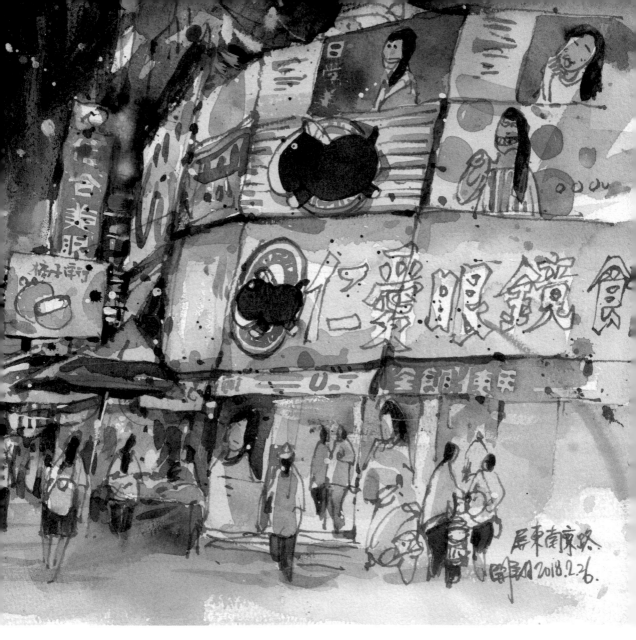

●作品中運用了多樣的技法，
可以讓畫面顯得豐富且耐人尋
味（屏東南京路）。

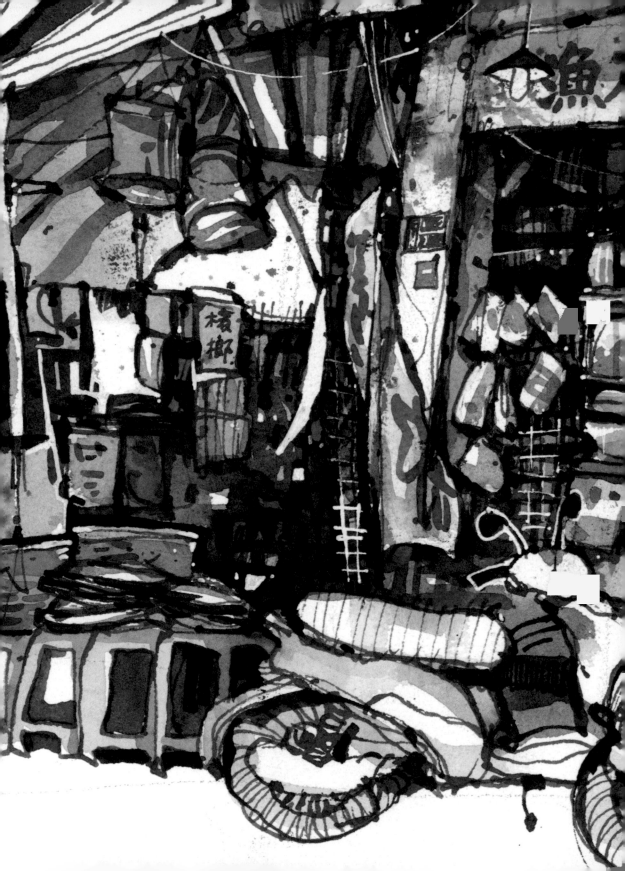

從台味小物與場景
開始畫吧！

對於線條與色彩等繪圖的基本概念
有了一些認識，我們就可以開始動
手來畫畫囉。

為了讓大家在繪圖的同時也一併認
識「台灣 style」，我挑選了一些
很「台」的小物做示範，再延伸到
比較大的攤車與室內場景，讓各位
可以從中開始練習，並體驗看看如
何下筆與構圖。

從構圖步驟練起

一般在用鉛筆構圖時，大概是以下列步驟來處理要畫的物體：

一、先用簡單的方形，快速抓出物體在畫面中的位置以及比例。

二、用切線的方式，把物體概略的形狀抓出來。

三、刻畫物體的細節，再將輔助的鉛筆線條擦掉。

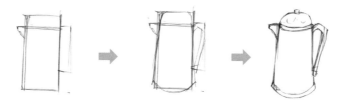

許多初學者在構圖時常遇到一個狀況，就是一開始沒有預先規劃好位置，便一股腦地刻畫細節，最後發現畫的比例不對或放的位置不對，這時候想改就來不及了。所以一開始先「經營位置」，是非常重要的步驟，應該定好位置後再來畫細節。

在「鋼筆水彩」這樣的創作媒材中，通常是「先畫黑色線稿再上色」。有許多人為了怕「畫錯」，會先用鉛筆畫出很精細的線稿，再用鋼筆描一次，這樣等於花了兩倍時間。另外，如果畫了鉛筆稿再描鋼筆線條，反倒會因為想依循鉛筆線條而受到侷限，無法畫出大膽的線條。

我通常會建議大家在畫線稿之前，先用鉛筆簡單框出位置及標示出消失線即可。許多有經驗的畫家甚至連鉛筆都不用，用手指加上目測的方式點出幾個點就下筆。當然這對初學的朋友來說有點困難，但還是要鼓勵各位盡可能不要依賴鉛筆，鉛筆用越多，構圖的進步會越慢唷。

第一個練習：老水壺

第一個練習物，我們以接近
圓柱體的老水壺來做示範。
大家剛開始接觸繪畫時，可
以先從身邊常見小物著手練
習，再慢慢拓展到更大、更
複雜的物件與場景。

在下筆之前，我們要先觀察
物體本身的透視關係，這樣
的思考方式很重要，如果沒
有3D的概念與想像，畫出
來的圖容易顯得扁平。

首先來畫線條。在畫線條之
前，我先用鉛筆大概框出物
體的範圍，除了抓出物體的
比例之外，也預留畫紙周邊
的空白，不要全部畫滿。

畫線稿時，通常是「由上到
下、由左至右、由近而遠、
先畫大比例再抓小細節、一個東西接著一
個畫」。這張畫我是從最頂端的壺鈕開始
畫，在此同時，也是在定出這個物體在畫
紙上的高度。

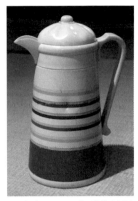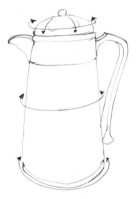

●水壺呈現圓柱體的造型，壺體上的條紋則是依
著圓柱的弧度做變化。

●切記，這裡使用
鉛筆是為了方便提
醒物體要畫多大，
只是一個參考（也
可以不畫），畫線
稿時千萬不要完全
沿鉛筆線描繪唷。

接著畫壺蓋的部分，壺蓋的上方有幾個凹槽造型，可以輕輕用筆尖帶過。因為俯視的關係，壺蓋下方有一個圓弧的透視，不要畫成直線唷。

畫完壺蓋之後，先畫左邊的壺嘴，壺嘴後方跟壺身接觸的地方要稍微注意細節。

接續畫出壺身，壺身左右成對稱造型，下方有圓弧的透視。我會先畫出左右兩邊的斜度，再將下方的弧形接上。因為透視的關係，越接近我們視平線的弧形會接近直線，越遠離則會越彎曲，因此瓶底的弧形照理說會比瓶蓋的弧形更彎曲一些。

接著將右側的握把畫出。握把有個厚度，造型比較難抓，我會先把最外圍的線條畫出來，再畫出握把的寬度，最後再畫出內側的寬度。

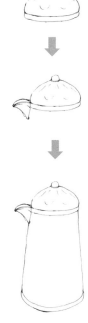

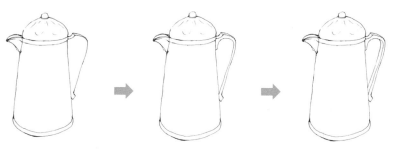

到這邊，我們的水壺造型線稿就畫完了。壺身上的彩色線條，可以等上色時直接用水彩來畫，所以不需要用太深的黑線條來框邊。如果擔心直接用水彩畫會失敗，可以先輕輕用鉛筆畫出條紋的弧度。

通常第一層上色時，我會先把物體的底色上
完。由於光線是由左至右，所以左側和上方
可以適度留一些白為受光面。這邊我調了一
點永固深黃（W237），顏色不用太濃，水分
多一些。上色時，為了增加色彩的變化，我
同時也調了一些生茶（W332），並且在顏色
溼的狀態下，用生茶調了點鈷藍（W290），
點一些顏色製造色澤變化。

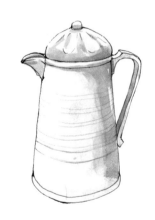

水壺的用色比較單純，等第一層底色乾了之
後，可以用鈷藍調一些生茶，畫出陰影的位
置，加強物體立體感。

接著等到影子全乾之後，再依條紋的顏色順
序畫上。紅色的面積最大，在上色時，受光
面我用了暖色的朱紅（W219），最亮的地方
甚至加了一些永固深黃（W237），接近右側
暗面的地方，則逐步調一些色調較寒的胭脂
紅（W221）。

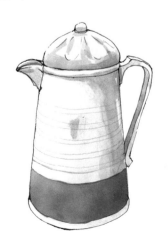

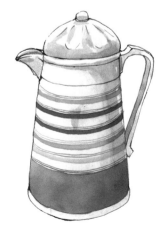

水壺大致上的光影都完成後，最後再用
更深的顏色做細節刻畫，強化整體的立
體感，並且將紅色或黃色調較多的水，
在水壺表面加一些淡淡的筆觸，增加色
塊的層次。

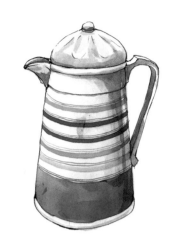

最後再以深群青（W294）加上群青紫
（W315），調一些熟赭（W334）讓顏
色變灰，用來畫影子。

影子的方向與造型要稍作觀察，並且在影子的末端用乾淨的水彩筆在
邊緣輕輕洗一下，讓影子的造型虛化。也可以用生茶（W332）、熟赭
（W334）、群青紫（W315），以
渲染的方式畫背景，突顯主
題。這樣，水壺就大功
告成囉。

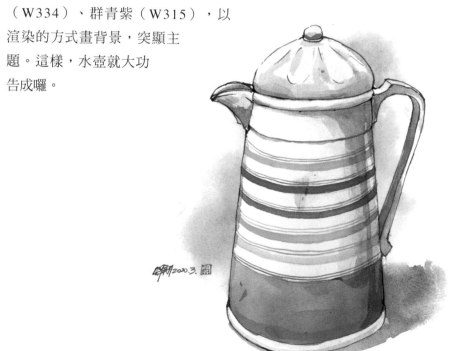

附上其他日常小物相
關作品供參考。

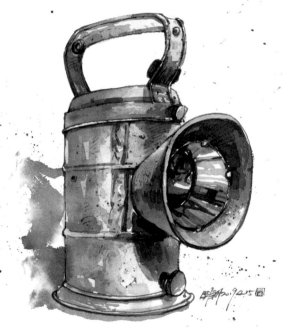

第二個練習：台鐵便當

味覺是一種很特別的記憶，平常雖然不會覺得這些日常的食物有什麼特別，但當我們出了國，卻對老家巷口的小吃或台灣獨有的味道朝思暮想，我想，這就是一種家鄉味吧。接下來，我們就來試著畫出很有家鄉味的「台鐵便當」吧。

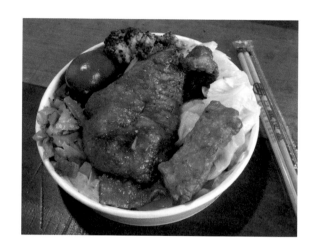

首先，我們以中間的排骨做為畫面的基準畫出線稿。畫完輪廓後，可以把筆尖反轉過來，用較細的線條依表面起伏的紋路方向，畫出一些線條表現質感。這個基準物的大小會影響之後便當整體在畫面上的比例，所以位置要抓好唷。

以基準物為中心，接續畫出周邊物體。用小而碎的筆觸呈現花椰菜的造型。一小團酸菜不用每一片都畫出來，只要把它視為一團綠色物體，用短線條框出外型，並強調出幾個比較明確的形狀即可。

繼續畫出周邊物體，並且在暗面位置點上一些墨點，強化暗面與線條節
奏，完成線稿。

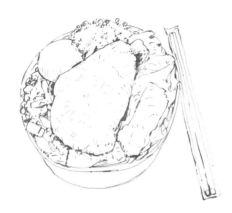

上色時，以永固深黃（W237）
做底色，適度留下一些白點作
為亮面。畫食物時要保持色彩
乾淨，看起來才會可口，所以
一開始要避免加入寒色把顏色
弄髒。我選擇的是與黃色差
不多的亮橘（W247）、熟赭
（W334）、戲劇紅（W213）來
搭配，作為較暗的顏色。

以縫合法逐步將周邊物體塗上
底色，盡量以暖色調的色彩為
主，並留下亮面白點。這些白
點會讓食物看起來油亮，是讓
食物畫起來好吃的小祕訣唷。

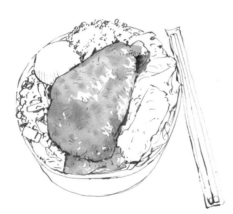

蔬菜亮面使用檸檬黃（W233）做
底色，亮面留白，並且在溼的狀態
下調入一點葉綠（W227）或翠綠
（W261）。到這邊，第一層的底色
就完成了。

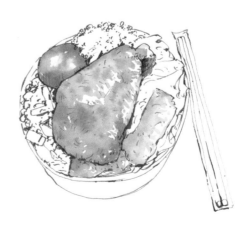

第二層上色主要著重在筆觸。畫較深的筆觸時，要觀察物體的紋路走向及光影方向，同時注意筆觸的大小、疏密，以及方向不要過於一致。

綠色蔬菜的部分，在暗面可以逐步加入一些較寒的色彩作為暗色，例如葉綠（W227）或加入一點點深群青（W294）。上底色的時候要注意體積的起伏和光影方向。

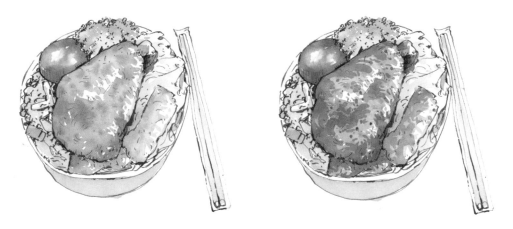

第三層開始可以加入更深的顏色，例如熟赭（W334）、焦茶（W336），在暗面略作點綴，增加畫面的對比。在左側綠色處點入一些細小的紅色色塊，增加色彩的變化。

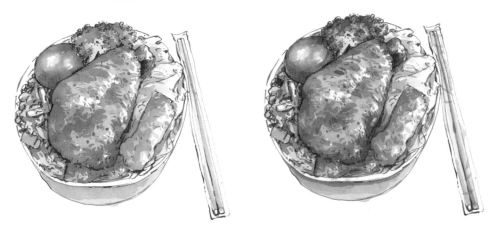

最後再畫上影子與裝飾的圖文，並
且在暗處用牛奶筆（白色中性筆）
點上一些亮點，呈現油光的感覺與
增加精緻度。這樣就完成囉。

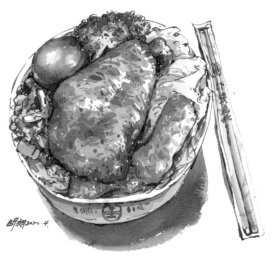

底下附上食物相關作品提供參考。

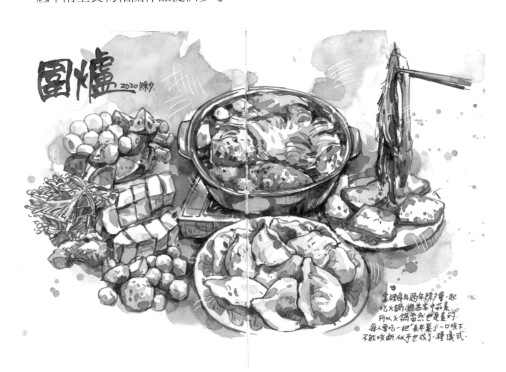

第三個練習： 摩托車

我對載著瓦斯桶的摩
托車有著很深的童年
印象。記得瓦斯工將
沉重的瓦斯桶從車後
卸下時，會重重與地
面撞擊，接著再用旋
轉桶身的方式移動瓦
斯桶。現在都市中使
用桶裝瓦斯的機會變
少，這樣的記憶似乎
也漸漸淡去。

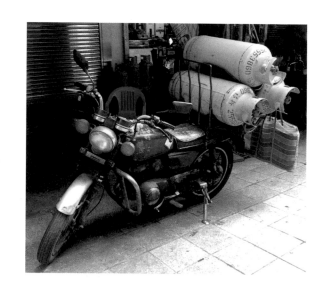

跟單一的靜物比起來，摩托車這個題材會顯得複雜許多，但
複雜的東西其實比單一靜物來得容易處理。繪畫的過程中記
得把握幾個原則：一、先做整體畫面經營。二、畫線條時，
一個區塊接著一個畫，造型才不會走樣。三、捨棄細節，重
複繞的線條也是一種趣味。

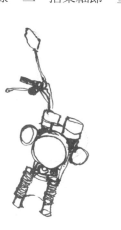

我們先以一筆畫的方式，從後照
鏡的部分開始下筆，接續畫到手
把、儀表、車燈、前輪，一個接
一個。注意物體彼此之間的相對
位置，如此就算不使用鉛筆，依
然可以畫得準確。

車頭的區塊畫完後從方向燈旁邊延伸畫出油箱。畫完油箱接著往下方引擎畫去，注意每個物件的比例及位置，陰暗面的細節及看不清楚的部分可以直接塗黑。

畫完引擎，依序畫出座椅及鐵架。瓦斯桶的部分因為還不確定應該畫多大，所以可以先往下方畫出後輪，完成了後輪，瓦斯桶的大小與位置就會有一個參考依據。

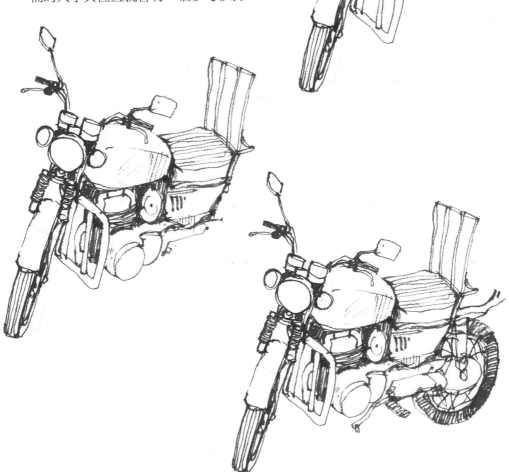

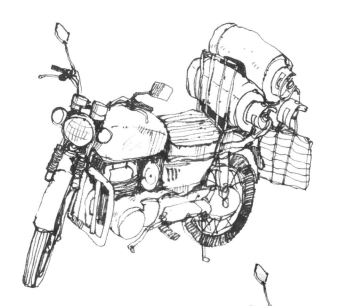

瓦斯桶的部分要注意
圓筒狀的立體關係，
線條有點扭曲也是種
趣味。完成線稿後，
輕輕加上一些點與排
線，增加線稿豐富性
與節奏感。

接著來上色。先以生茶
（W322）淡淡畫上一些
底色，並且適當留下一些
亮光處。油箱的部分主要
是藍色，為了之後上藍色
時維持顏色純淨，這邊上
底色時可以先避開此處。

油箱上方較亮的地方用較淺的鈷藍
（W290）上色，下方則用深群青
（W294），並以焦茶（W336）、熟
赭（W334）縫合上色。

引擎的部分同上述顏色，逐步縫合畫上底色，亮面可以局部留白。等顏色半乾時，用指甲隨意的刮除一些顏料，做出刮擦的質感。

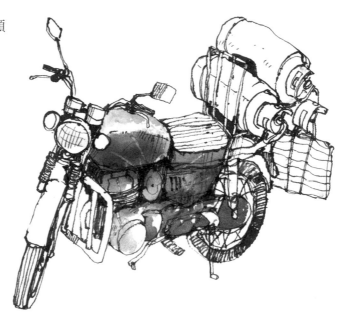

以薰衣草（W316）做出瓦斯桶的暗面，亮面記得留白。

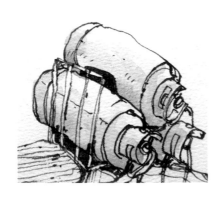

Tips小技巧：塗上顏料後，在顏料半乾時，用指甲輕輕刮過，可以輕易做出刮擦的效果。若是在顏料溼潤或全乾的狀態下刮，效果則難以呈現。

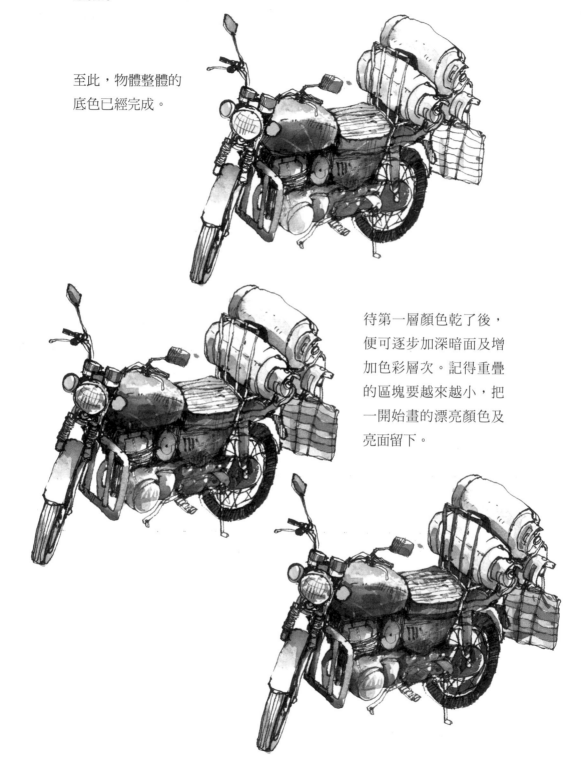

至此，物體整體的
底色已經完成。

待第一層顏色乾了後，
便可逐步加深暗面及增
加色彩層次。記得重疊
的區塊要越來越小，把
一開始畫的漂亮顏色及
亮面留下。

最後再用牛奶筆
點綴,並加上影
子,補上瓦斯桶
上的紅字,便完
成這幅作品囉。

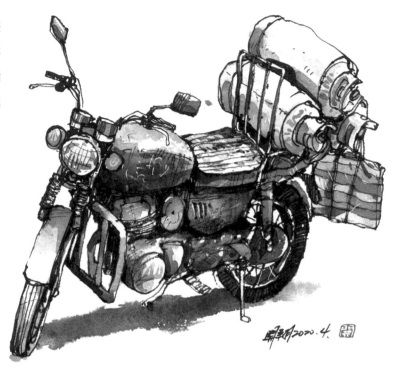

附上其他
交通工具
相關作品
供參考。

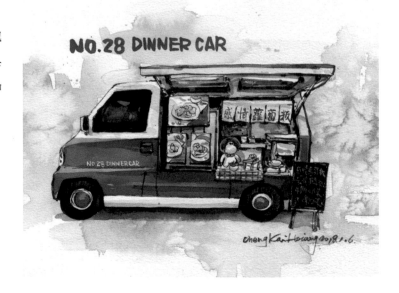

第四個練習：攤販

攤販是我們日常生活中
時常看到的入畫題材。
小小的攤販招牌上寫著
各種食物名稱，都牽繫
著我們的味覺記憶。如
果是在現場寫生，畫完
之後還可以找老闆光顧
一下。

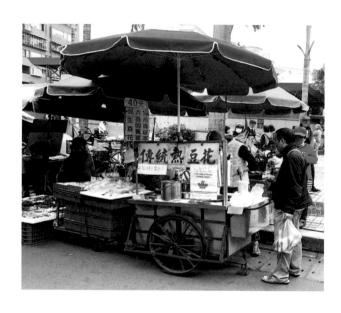

我們先從這攤最上方的
雨傘畫起。傘柄停頓的
地方大概是攤販招牌的
高度，可以先預留起
來，接著畫後方的雨傘。接續
畫下方的攤位，注意每個部位
的比例大小。

這裡特別介紹一下畫輪子的小技巧。可以先以輪軸為中心，在等長的距離點上四個點（或更多）示意，之後再將這些點連起來，這樣就可以知道輪子要多圓多大了。

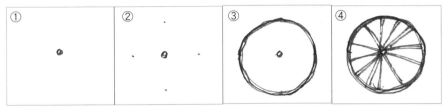

●①先畫出輪軸的位置。②在輪軸周邊等距的地方點上數個小點，作為之後畫輪胎時的標記。③有了標記的點之後就比較容易畫出較準確的圓。而輪胎的部分也可以重複的繞圈，除了增加線條趣味之外，也讓形狀更為正確。④再畫上鋼絲，輪胎就完成了。

接著畫出攤車後方的人。注意人的頭部、上下半身的比例，以及背部姿態的曲線。

只畫一個攤子有點單調，我們在把後面的攤位也畫進去。藍色籃子上的商品不用一一仔細畫出，畫上一些弧線示意即可。到這邊我們就完成線稿了。

接著將所有物件塗上底色。
淺色的物件可以用生茶色
（W332）為底，上底色不
用全部塗滿，適度留下一些
紙白。左邊籃子用一些鈷藍
（W290）縫合一些新翡翠綠
（W264），可以讓原本平淡
的色彩增添變化。

每塊塊面依次填滿顏色，
如果擔心兩個顏色會混
在一起，中間可以留個小
縫，或是等其中一塊顏
色乾了再畫下一塊。在
雨傘底下的暗面使用的
是深群青（W294）、焦
茶（W336），並用熟赭
（W334）做縫合，讓暗
面有透進光線的感覺。

繼續增加第二層的筆觸
與層次。

少量地加深第三層的暗度，
這時對比與光影都變得更加
明顯。

等顏色乾了之後，再寫上招牌上的文字，主要文字可依原本的字體摹寫，較小的字則不用寫太清楚，一些點狀的色塊帶過即可。最後再用牛奶筆增加局部亮點即完成。

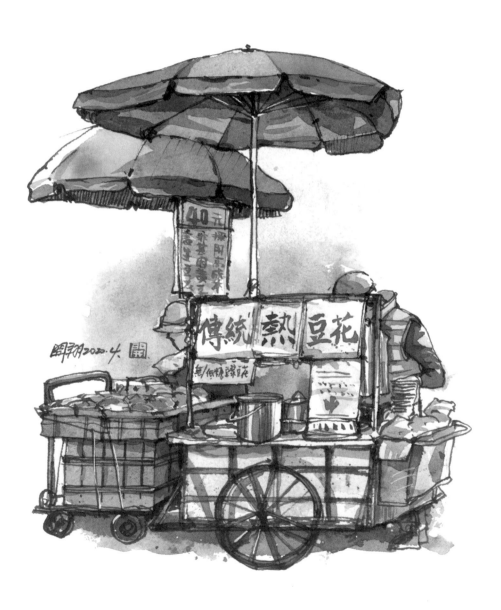

附上其他攤販相關作品供參考。

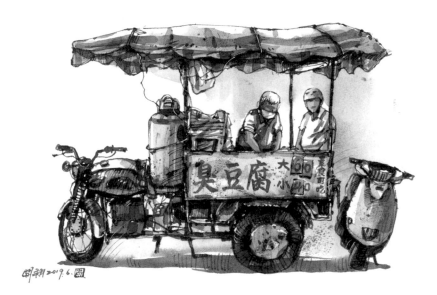

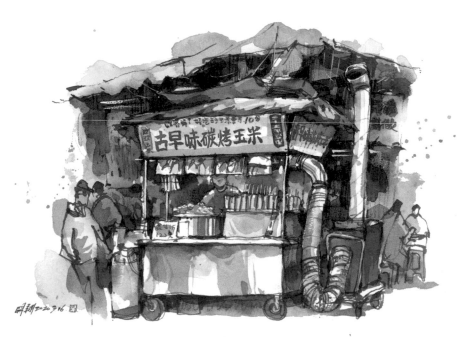

第五個練習：柑仔店

傳統的柑仔店有著濃濃人情味，在消費習慣逐漸改變的現在，柑仔店似乎也漸漸凋零。柑仔店內多樣的顏色和小物件，很容易使畫面顯得豐富，而這樣的題材也很像咖啡廳或酒吧的吧台，算是我們日常生活中常遇到的場景喔。

通常看到這樣複雜的場景先不要緊張，可以練習將眼前的畫面「簡化」，看成一個個「方塊」。構圖時，著重在每個方塊彼此的比例及位置關係

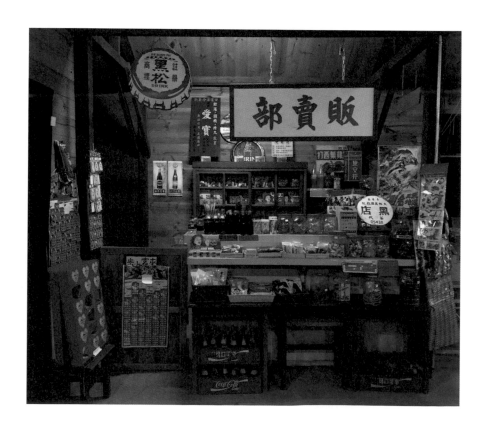

上，至於其中的小物件則用一些線條帶過，讓畫面增加豐富性即可。只要刻畫出幾個焦點物品，不用太過執著於細節。

一開始可以先用鉛筆輕輕在畫面中框出這些「方塊」，幫助自己構圖時能抓到正確的比例。

畫線條時，可以由上方的物件開始，逐次往下。我先把焦點的販賣部招牌畫出來，接著往周邊延伸，畫出其他物件。

在畫小物件時，不需要太注意細節，我有時甚至會故意把每樣東西都畫得有點歪歪扭扭，一方面形成一種「拙趣」，另一方面也給予繪畫者本身比較多彈性，不用花太多時間琢磨細節。

中間主要的部分畫完之後，
接著畫出右邊的柱子。通常
越靠兩側的線條，我會刻意
畫得越往外傾斜，造成一種
魚眼的趣味效果。

繼續把左方的背景和柱子完成，留空位簽名，到這邊線稿就完成了。

上色時，先用調淡的生茶（W332），在各處輕輕鋪上淡淡底色。在這階段的主要目的是鋪上底色，以及定調出整張畫的氣氛。上色時不用害怕「超出線」，因為我們已經有線稿來結構畫面。色彩是一種輔助，如果畫得太受限，反而失去了玩水彩的樂趣唷。

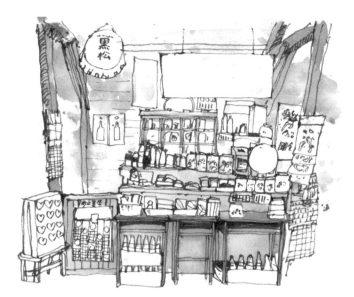

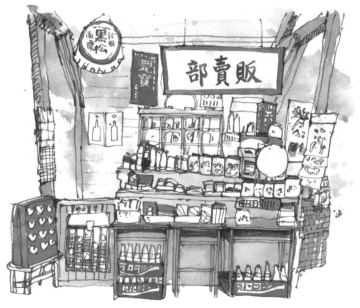

底色乾了之後，便可以開始用重疊法逐步處理小物件的顏色。我在這邊是先處理紅色系，順序沒有一定。「販賣部」的招牌文字要注意間距，可以先寫中間的「賣」字，定出位置後，再寫兩旁的字。

持續增加小物件的顏色，因為物件面積都很小，可用色塊輕鬆帶過。

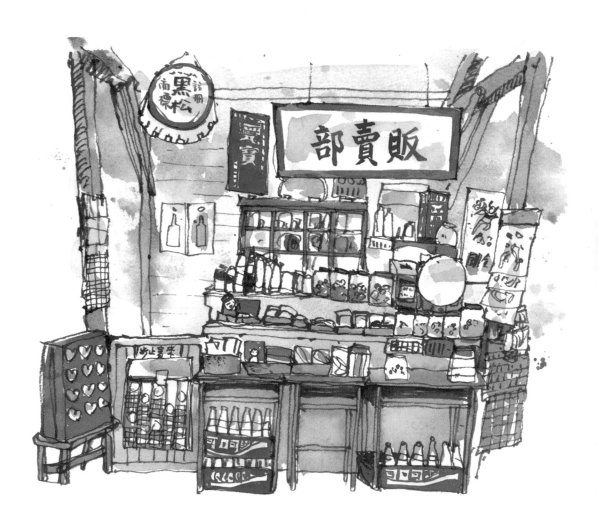

帶入一些寒色，加強暗面的陰影。

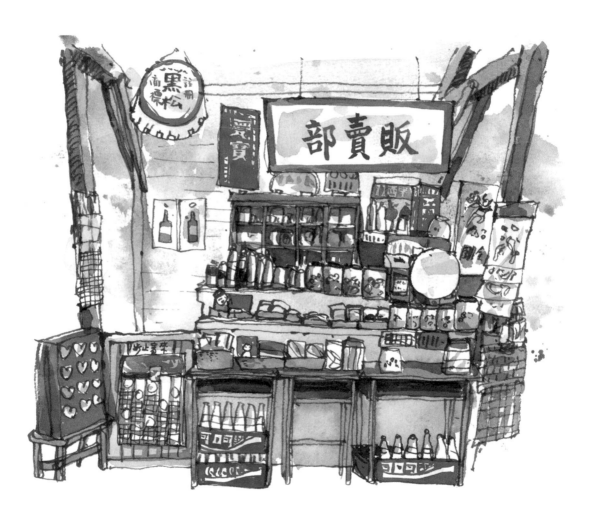

後方的木質牆壁加了一些筆觸，增加質感。左方的背景用了些紫色加深，最後再用鋼筆針對最深的暗面做局部強調，以及用牛奶筆在暗部加一點亮點，增加精緻度。到這邊就算完成這張作品囉。

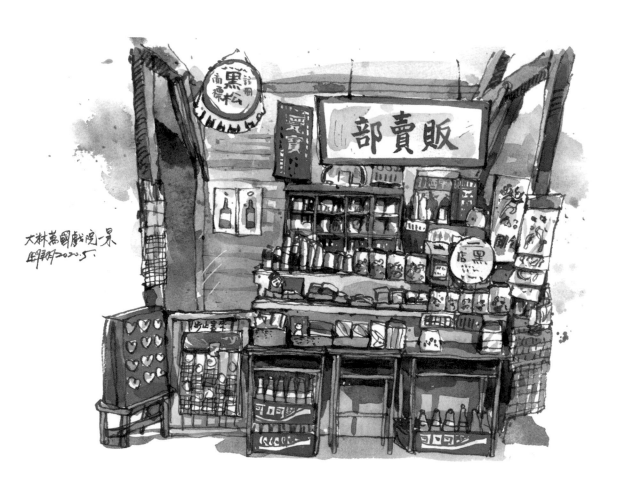

附上其他店鋪相關作品供參考。

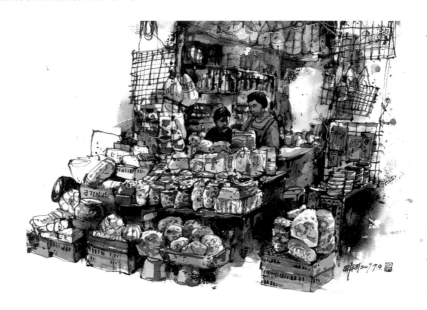

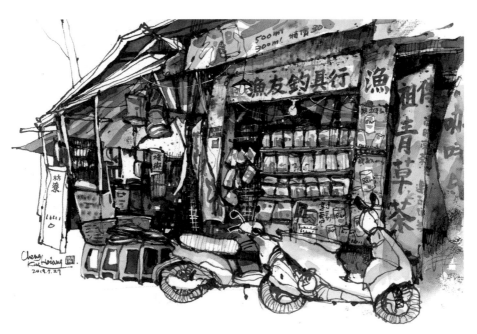

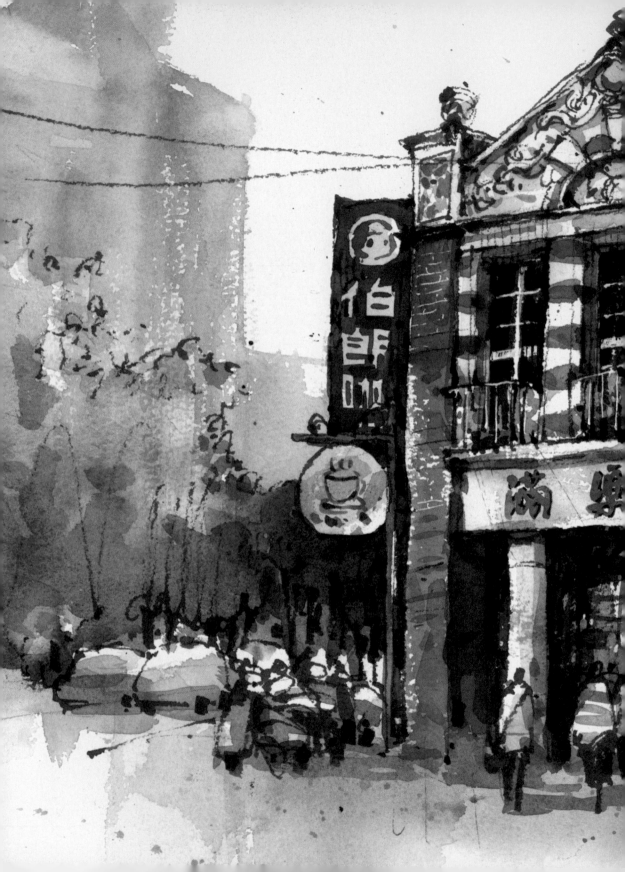

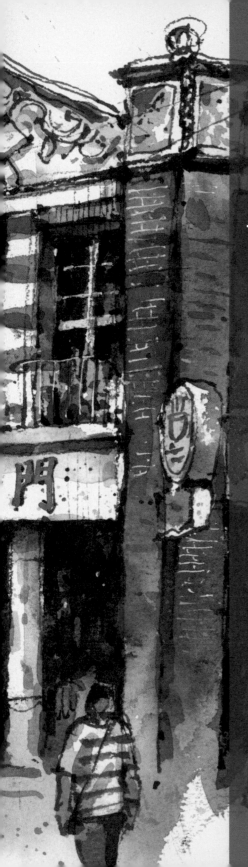

一起來畫台灣街屋

練習過靜物與小的場景描繪後,接
著要進入街屋的練習了。眼前看到
一棟有感的街屋,卻不知該從何著
手開畫嗎?

在開始畫街屋前,我會先引導大家
練習畫出幾個常見的建築元素,熟
悉之後再進入完整街屋作品的繪
製。以循序漸進的方式來學習,會
比較容易上手喔。

就讓我們一起來畫下讓你有特別感
的街屋吧!

街屋元素質感練習

在我們進入街屋的繪製之前，如果能先學會常見街屋元素的質感表現法，之後遇到大部分的街屋，就比較知道該如何處理與掌握。以下就帶大家認識一下，我平常是如何畫出這些構成街屋的建築元素。

招牌 ——————————

招牌是街景極為常見的元素。招牌的色彩能豐富畫面，而畫面也因為招牌有了故事性與共鳴。招牌很容易形成畫作的視覺焦點，是我很喜歡畫的題材。而招牌該如何表現呢？這邊提供幾種練習方式。

淺色底、深色字的招牌

這類招牌的標題字比底色深，所以許多人會直覺把字寫上去，但其實遇到這類元素時，應該先處理底色的顏色與質感，等底色

●街上很常見到這類淺色底、深色字的招牌。

乾了之後，再把字依樣畫葫蘆寫上。以「水電阿成」這個招牌為例，我們先以線稿畫出招牌的造型。

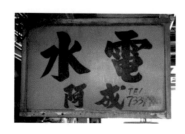

上色時，先以生茶（W332）做底色，並在半乾的時候點入一些熟赭（W334）或戲劇紅（W213）。筆觸要避免塗得太平均，讓底色充滿老舊的感覺。底色乾了之後，再依招牌的顏色和字型將字寫上去。記得留意字的間距、大小和位置。是不是很簡單呢？

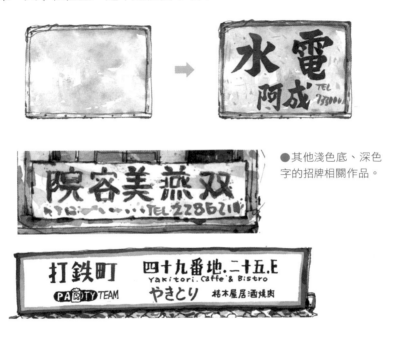

●其他淺色底、深色字的招牌相關作品。

深色底、淺色字的招牌

深底色的招牌，我們繪製的思考邏輯正好與淺色招牌相反。在上底色時，同時要以留白的方式保留出淺色字，處理上更需要經驗和專注度。

我最常用的是徒手留白的方式來寫招牌字，雖然刻劃出的字不一定非常準確，卻很「拙趣」。用留白方式留出來的字，與底色也會十分融合。

●色彩豐富的招牌，處理前要先思考上色步驟。

我們可以先用比較簡單的英文與數字來練習看看。英文字的部分，我們分為「封閉式」與「開放式」的文字。「封閉式」的文字，通常有個封閉的區塊，如A、B、D、O、P……。「開放式」的文字則沒有封閉區塊，僅需框出文字的外框便完成，如C、E、F、G、H……。

「封閉式」的文字留白示範，我以「A」為例。我們先框出一個方塊，預劃出字的大小範圍。把「A」兩側斜度畫出來，再將底部凸起色塊填上，先框出文字的外型。接著把字中間的三角封閉區域塗上顏色，即完成。

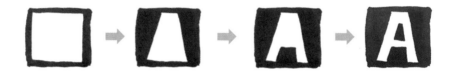

「開放式」文字留白示範，這邊以「N」為例。第一步驟一樣先框出外框，再將左下角的三角色塊塗滿。最後將右上的三角色塊塗滿，這樣就完成了。

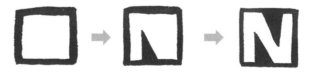

接著再來試試較複雜的單字組合「TAIWAN」。我們先框出TAIWAN這串單字每個字母的概略大小，再以線條隔出字的數量與隔間。這單字總共有六個字母，其中「I」比較窄，所以留了較小的空間。

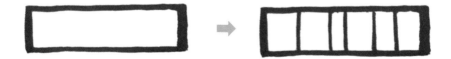

有了每個字的隔間,再依序將字畫
出,寫字時對於要寫的字的形狀要
有一點想像,才不容易寫錯唷。

數字的部分也是如法炮製,先框出方形,定出字的大小和隔間,接著再
一一刻出字的造型即可。

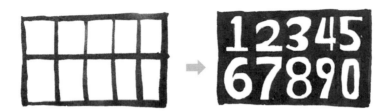

中文字的部分,相對於數字會比較複雜,在寫的時候,可以先把複雜的字
依部首和字的比例拆解成幾個區塊,再逐一細分處理,就會比較容易。

以「街屋台灣」四個字為例。「街」字主要由三個區塊組成,所以一開始
我們先切成三部分,而中間的「圭」字可分成上下兩塊,由大的區塊分割
成小區塊。不要一開始就被中文字的複雜筆劃嚇到囉。

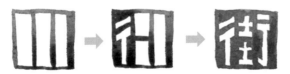

畫「屋」這個字時,可以把上方的「尸」與下
方的「至」拆開。這類字型比較不容易直接用
比例的概念來分割,處理時要特別當心。

「台」這個字,我們一開始可以拆解成上方的
「厶」與下方「口」,再依序刻畫出即可。

「灣」字比較複雜些，可以先分成三
分之一與三分之二的左右比例，右側
的「彎」字再做更細微的分割。

基本上，中文字就是以這樣的邏輯來分割。先把字拆解，再逐步切出字的
形狀。掌握這個原則，留白字也能夠輕易上手。

如果真的很怕寫錯，或是想寫出形狀準確的留白字，可以使用留白膠，或
先用鉛筆輕輕描出字的形狀再填色，這樣的方式也可以達到效果。

也許有人會覺得，幹嘛不直接用不透明顏料來寫字呢？使用白色顏料或牛
奶筆等不透明顏料，以覆蓋的方式來寫字，會顯得較有厚度且突兀，所以
還是鼓勵各位多練習留白的方式喔。

●左圖是用徒手留白的方
式，右圖則是以白色顏料
覆蓋，兩種方式與底色的
融合感不太相同。

●招牌字的
其他相關作
品參考。

木紋

木紋的顏色，往往能帶來有溫度的感受，木紋上的斑駁、斑點、色彩漸層，也很適合用來妝點畫面。現在有些街道上仍可見到早期的木造建築，當木造元素的質感與後期增建的材質堆疊在一起，還會形成一種拼貼的趣味感，每每在路上都會吸引我的目光。

●路上仍保留著許多木造建築，斑駁的木紋讓房子更顯歷史感。

木紋的處理方式不難，重點在於第一層色彩就要做出豐富的漸層，縫合顏色的時候，須注意控制水份，不能太多。待第一層顏色乾了之後，再用一些長短疏密的線條刻劃出木紋，或是用一些灑點、刮擦的方式，增加表面的髒汙效果。

畫線稿時，除了將木板的結構描繪出來之外，特別針對暗面加粗筆觸，讓線稿有光影感。另外可以用較輕、較細的筆觸，畫上一些粗細長短不一的線條來強調質感。

上色時，先以生茶（W332）
染上局部的顏色，接著再
用薰衣草（W316）與鈷藍
（W290）縫合色彩。在色彩
半乾時，可以用指甲刮擦的
方式製造出一些自然的刮擦
感。

中間暖色木質區塊，可先以
亮橘（W247）、永固深黃
（W237）、熟赭（W334）
三色來做縫合，並且以焦茶
（W336）或調入一些群青紫
（W315），在暗面點上一些
暗色，增加色彩的層次。

等到底色乾了之後，再以
群青紫（W315）、薰衣草
（W316）與鈷藍（W290）
淡淡增加一點筆觸，並用灑
點的方式增加木板質感。

最後以比較深的焦茶
（W336）、深群青
（W294）強調木板之
間的接縫與陰暗處，
木紋質感就完成囉。

●木頭質感房子相關
作品參考。

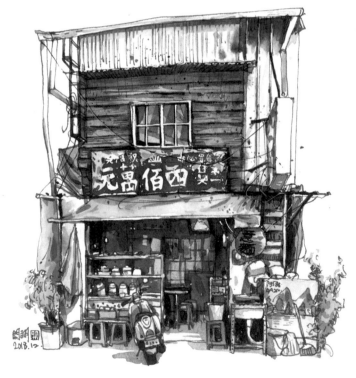

磚牆 ——————————

磚牆是路上很常見的建築元素，與現在普遍
的水泥建材相比，我更喜歡紅磚溫暖內斂的
色澤變化。路上若能看到紅磚造的房子，總
是會讓我駐足端詳再三。

在畫磚牆時，我們可以先使用一些特殊技巧
強調質感，增加物體的層次與寫實度。

●紅磚砌出的牆面帶有溫暖
內斂的色澤。

掌紋拓印

將顏料用畫筆塗抹在手掌上，水份
不要太多，接著用手指將顏色均勻
推開，輕輕按壓在要製作質感的地
方，利用掌紋做出自然的紋路。

灑點

就是以敲打畫筆的方式將顏料灑在
紙上。灑點時要注意方向、角度、
聚散、大小的變化，並可以趁未乾

時，用手指將圓點刮開，製造更加多變自然的效果。另外，在底色未乾、
半乾、全乾時灑點，都會呈現出不同效果，是我很喜歡的一項技法。

塗蠟

用一般商店可以買到的白色
蠟燭，塗抹在紙面上，當顏
料畫上去時，會遇蠟隔開，
形成自然的斑駁質感。

但這邊也要注意，蠟塗上去後是無法像留白膠一樣去除掉，因此塗蠟要適度，免得讓之後的顏色都上不去。此外，白色蠟筆也有類似效果，只是塗抹的筆觸與蠟燭不同，建議大家使用這類技法時，先在別張紙試試塗蠟的力道效果。

●掌紋拓印、灑點、塗蠟這幾種方式在紙上綜合練習。

以上幾個方式都相當簡單，很容易做出自然的質感，可以運用在許多材質上。當然，營造質感的方式還很多，例如運用油性色鉛筆的筆觸製造出堅硬乾擦的質感，或是用小刀輕輕刮過紙面製造刮擦效果等等，大家都可以發揮創意多嘗試看看。

磚牆示範

磚紅色的牆因表面凹凸與色澤變化，在陽光照射下，會產生十分迷人的色彩。這樣的元素和色彩很能夠豐富畫面，是我很喜歡的題材。

一開始在畫線稿時，不需太工整地把所有磚頭一一畫出，線條的部分可以有一些聚散，暗面可以將線條加粗，最後用蠟在最亮的地方預留一些白色的斑駁效果。

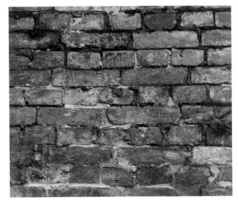

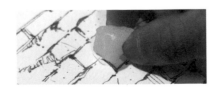

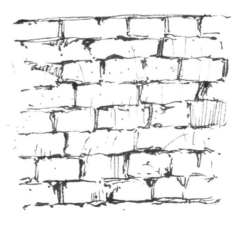

上色的部分，一樣是先以生茶
（W332）、亮橘（W247）、
熟赭（W334），用縫合渲染
的方式打底。待半乾時用一些
焦茶（W336）灑點暈出自然
的髒汙痕跡，這時候的磚牆已
經有很多色彩的變化。等底色
完全乾透之後，再用蠟做出局
部的質感。

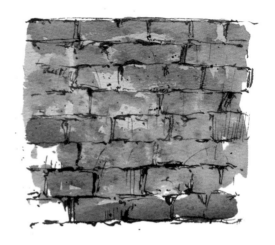

●塗過蠟之後，
顏料畫過產生的
效果。

因為每一塊磚頭的色澤不同，
我們可以用焦茶（W336）、
深群青（W294）、群青紫
（W315）和熟赭（W334）等
色，一塊塊分別增加磚塊的層
次，或用灑點、刮擦等方式增
加質感效果。

最後用鋼筆尖較細的地方隨意
畫一些細線，並作出刮擦感，
在磚塊接縫轉折處局部加深，
至此便完成磚牆質感了。

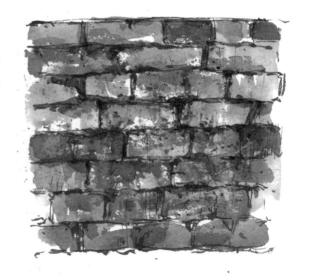

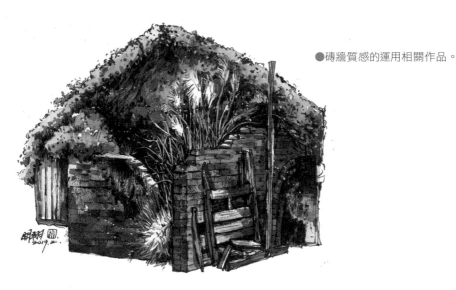

●磚牆質感的運用相關作品。

鐵皮

走在街道上，常看到堆疊的鐵皮建築，已然成為台灣的獨特街景。我特別喜歡陽光照在鐵皮上製造出的光影，以及鐵皮生鏽的痕跡，這是我畫鐵皮時會特別強調的細節。

●路上常見的鐵皮建築。

畫鐵皮前，先來看看鐵皮的造型，凸起的受光面最亮，背光的部分則最暗。先理解正確的光影關係，有助於畫出鐵皮的立體感。

若光源自左上角來，受光面①是最亮的地方，這部分在上色時可以留白。受光面②是次亮的地方，上第一層底色時便是在塗這地方。而背光面③是最暗的地方，通常第二層顏色可以把這裡加深。

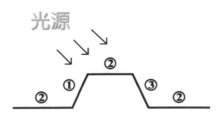

以線稿畫出鐵皮的造型，線條不需太工整筆直，有一點扭曲會更有動感，
同時在暗面點上較粗的黑點，增加節奏感。

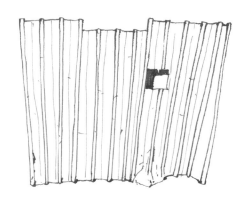

因為光源是從左上方來，因此突
起處的左側都先留白。其餘區塊
以檸檬黃（W233）、新翡翠綠
（W264）、葉綠（W277）、水藍
（W304）等做底色，並且趁底色
半乾時，以熟赭（W334）畫出生
鏽的效果。

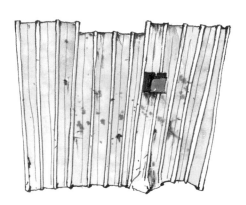

Tips小技巧：要製造生鏽效果其實不難，
只要在底色未乾的狀態下，將水彩筆稍微
擦乾，沾上一些濃的熟赭（W334）或焦茶
（W336），在底色半乾處塗上，顏料的邊
緣自然會產生微微暈染，這時再用指甲將
顏料刮開，製造自然的筆觸，就很像生鏽
的質感囉。

觀察鐵皮的凹凸摺痕，以塊面的
筆觸畫出暗面，顏色不要太深。

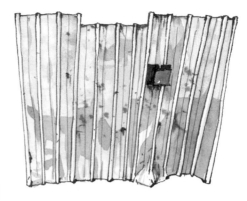

最後再以深群青（W294）、翠綠
（W261）、鈷藍（W290）等色，
畫出鐵皮背光處最深的地方，便完
成了。

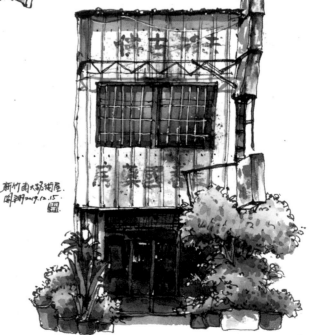

● 鐵皮質感的作品範例。

樹叢

我的街屋速寫作品中，有些建築旁會出現
植物；有些植物甚至從建築的隙縫長出，
與建築共生。站在建築結構的角度雖不一
定是好事，但以美學的觀點來看，樹的姿
態與柔軟的曲線，可以柔化建築原本尖銳
的直線，讓造型增添變化。

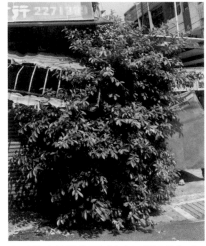

● 建築旁的樹叢可以讓畫面增添變化感。

畫樹叢時有一個訣竅很重要，就是「化繁
為簡」。樹叢是由許多樹葉構成小樹叢，再組成更大的樹叢，所以不要只
著眼在一片片樹葉上，而是要一叢一叢來看。畫樹叢時，每一叢的大小、
方向盡量有所不同，才不會顯得呆板。

以書法尖鋼筆完成的線稿，主要以零碎多
變的短線條框出樹叢形狀。這裡要注意切
勿畫得太規律。筆觸大小也會暗示樹葉的
形狀，比較細小的樹葉，可以用較小筆觸
來呈現。另外，線條的部分不要畫太滿，
要留點空白處上色，不然整個樹叢看起來
會很黑。

上色時，先以檸檬黃（W233）與葉綠
（W277）做底色。由於第一層色彩
為物體的固有色與亮面，不可以畫太
深，並且先將部分受光面留白。

第一層底色乾了之後，繼續加強陰影。第
二層之後要特別注意陰影的塊面與筆觸變
化，比較暗的地方筆觸會比較密集，較亮
的地方則比較稀疏。

陰影部分可以加入藍色系，避免直接使用
黑濁的色彩，會比較有透明感。完成第二
層陰影後，此時樹叢的立體感更明確了。

Tips小技巧：在底色溼潤的狀態下，以渲染法加
入較深的顏色，完成初步的立體感。加入較深
的顏色時，筆的水份宜與底色的水份相同，避
免造成水漬。

在綠葉的暗面可以加一些深群青（W294）和翠綠（W261），局部點綴暗
面，加強陰影效果。最後再使用牛奶筆做一些亮點，完成樹叢。

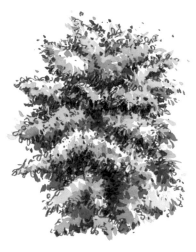

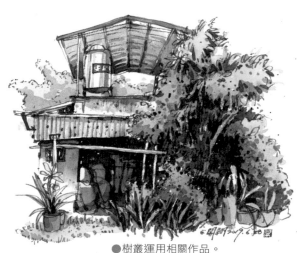

●樹叢運用相關作品。

街屋示範

招牌堆疊的機車店 ————————————

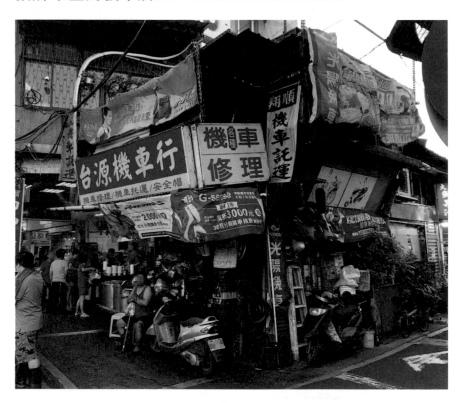

在台北興城街上有間造型獨特的機車行，堆疊而上的招牌深深引起我的注意。一看到這樣的房子，是不是覺得很難下筆呢？其實不用擔心，越複雜的東西越不怕畫錯，而雜亂的元素也很能豐富畫面，只要抓住幾個大方向與結構就行了。

在下筆前先觀察街屋的透視關係，這個街屋位於街角，屬兩點透視，所以

構圖時要注意街屋的轉折處，以及向
兩端縮小消失的透視關係。

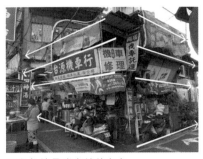

●白色線是消失線的方向。

我從最上方的鐵皮屋簷畫起，先定出
街屋的高度。在畫招牌時要注意往左
消失線傾斜角度的變化。畫出中間的
旗子，作為左右兩側的分界線。

接著往房子右側畫，一樣注意往右的透
視與傾斜度。牆上掛的複雜輪胎等物件
不需全部畫出，只要挑出幾個造型比較
明確的來畫即可。

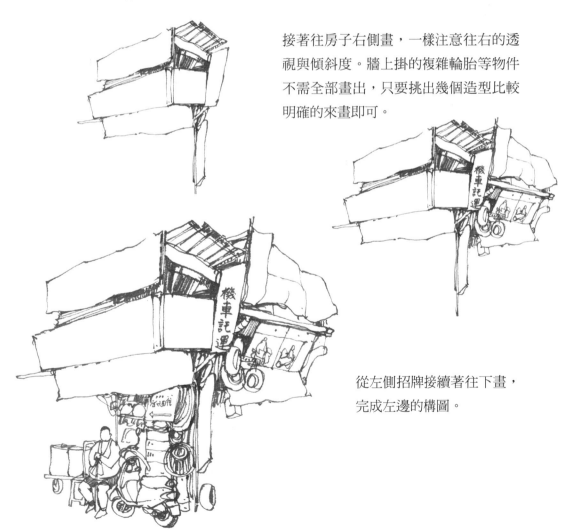

從左側招牌接續著往下畫，
完成左邊的構圖。

接續完成右邊的構圖。
暗面的部分我會直接塗
黑，除了可以省略不
畫一些暗處的物件，
塗黑的地方也成為
陰影面，除了增
加線稿豐富度，
也幫助複雜的物
件製造出前後空
間感。

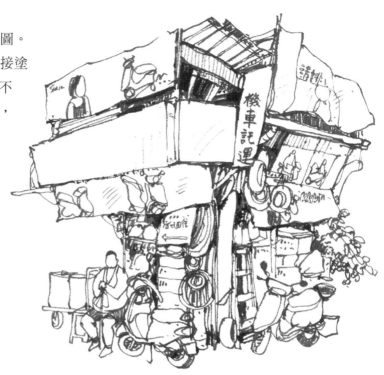

Tips小技巧：處理複雜的室內物件時，可以先抓出幾個主要的物件，用來穩定構圖，
至於後方的小物件則不需一一仔細刻畫，可以稍做簡化，這樣同時也可以更突顯前
方的物體。

開始上色。以生
茶（W332）做底
色，較亮的地方可
以局部留白。
黃色的招牌
可以直接使
用永固深黃
（W237）
上色。

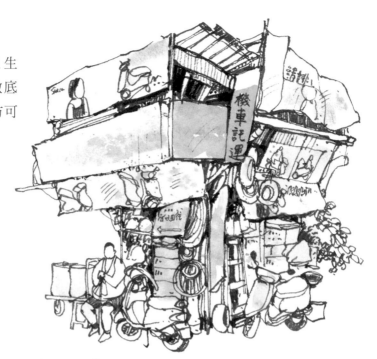

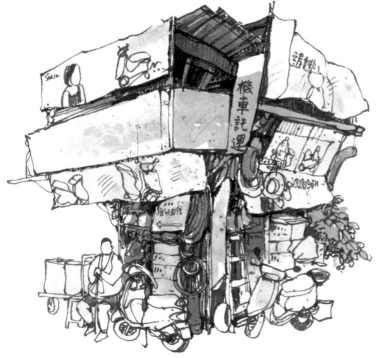

以深群青（W294）、
群青紫（W315）、焦
茶（W336）三色搭配
調色，填出暗面。

Tips小技巧：處理暗面線稿時，只有陰影最深的地方需要直接用鋼筆塗黑，其餘部分可以留給水彩上色處理。

逐步以色塊填色的方式，一一為每個物件上色。如果擔心相鄰物件顏色會混在一起，可以隔開分次畫。

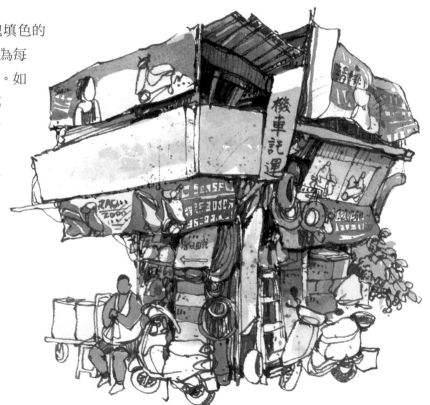

繼續加強暗面，並且
最後畫出招牌字樣。

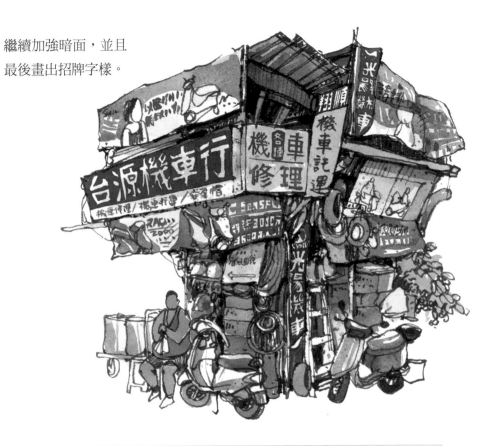

Tips小技巧：寫招牌字前先框出外框，分出每個字的間隔再逐字刻畫即可。

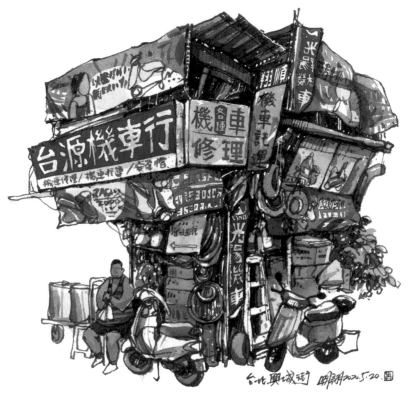

台北興城街 阿翔2020.5.20.圖

最後再以鋼筆與
牛奶筆作最後修
飾，簽名即完成
此作品。

木造街屋

在小琉球的巷弄裡看到
這間有趣的小屋，建築
本體是由木板構成，屋
頂以帆布遮蓋，還有植
物攀爬，一旁擺放突出
的水管。我在畫這張畫
時，因為整體顏色比較
低調，所以特別加強了
木板與門板的色彩。

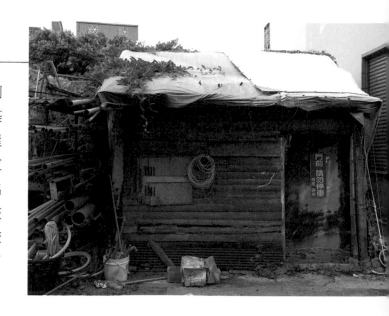

我先從左上角樹叢開始畫線稿。注意樹叢
的造型與筆觸的變化，樹叢下
方水管較複雜，可以暫時
跳過，先往右畫出帆
布屋頂，再往下畫出
房子的大小和門板。
內部的木頭排列也比
較複雜，一樣晚一點
再畫。

將左側水管完成。注
意水管的透視斜度，
每個水管有大小、前
後，不一定要完全按
照原圖。

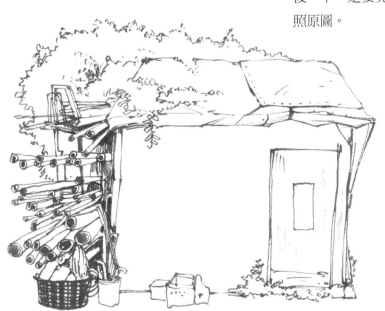

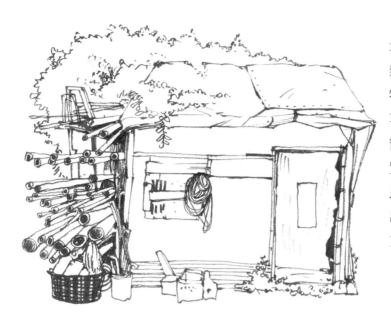

木板的部分比較複
雜。我會先把主要
物件定出來，之後
再做細分。先抓出
窗子上方木板的位
置，木板高度大約
比門板低一點，畫
出木板後再畫出下
方的窗戶。

有了窗戶做定位，其他木板就可以接續畫出。木板的下方會有陰影，所以
線條可以局部加粗，除了作為陰影外，也增加節奏感。

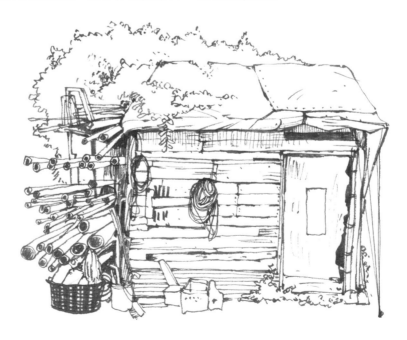

樹叢的部分，我用檸檬黃（W233）、葉綠（W277）、翠綠（W261）依序加深。木板的部分，我提高原來的彩度，選用了水藍（W304）、生茶（W332）。帆布下方的陰影用了群青紫（W315）、熟赭（W334）。

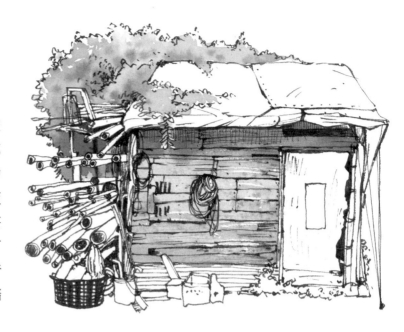

帆布和水管的亮面部分用生茶（W332）做底色，水管的暗面可以用一點深群青（W294）加深。

以縫合的方式完成門板的上色，內側先用一些水藍（W304）和新翡翠綠（W264），趁未乾的時候，再以亮橘（W247）、熟赭（W334）做漸層，同時可以用指甲做一些刮擦的效果，讓顏色和筆觸看起來更自然。接著再用焦茶（W336）、熟赭（W334）加深周邊，做出生鏽的感覺。

到這邊第一層的底色就完成了。

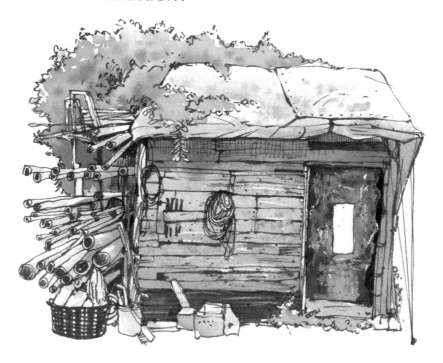

增加木板，帆布、樹叢的明暗層次，以留白的手法刻畫出門口的紅色標語。

在屋頂帆布畫上藍色條紋增加變化。以灑點等方式增加木頭的髒汙質感，針對最暗的各處再加深，最後以牛奶筆畫上線條及亮點，簽名完成。

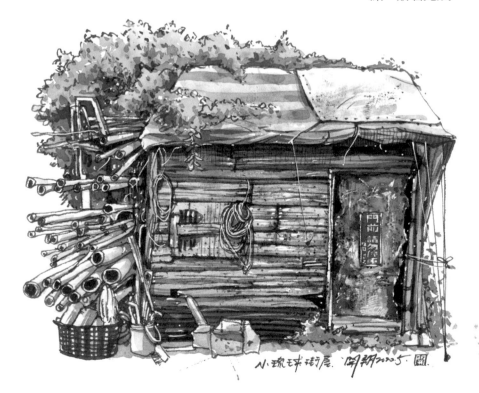

有磚牆立面的店鋪

這是位於台北民生西路上
的街屋,這一帶有許多類
似的紅磚房,十分具歷史
感,加上琳瑯滿目的招牌
與商品,讓這條街充滿令
人目不暇給的色彩。

線稿的部分,我先從左上
角小樹叢開始畫。為了上
色方便,類似的小樹叢我
們可以畫大一點。接著把
左右兩邊招牌畫出來,定
出房子的寬度與高度。這
邊要注意一下招牌的立體
透視關係。

接著把中間三個窗戶畫出來,畫的同時要注意三者的平均位置,可以先從
中間的窗子先畫,再畫出左右窗子。

把兩台冷氣畫上之後，將窗戶暗面用一些線條塗暗（目的是為了之後上色時會留下一點線條層次，亦可不加）。磚塊的部分用疏密不一的線條隨興刻畫，不用每一塊都整齊刻出。

騎樓這邊先把兩邊柱子畫上，再畫前方的旗子與機車。騎樓的主要描繪重點在「人」。前方兩個櫃子間的距離稍微拉近，突顯走道擁擠，預留出燈泡位置，至於背後物體不作太多刻畫，以輕鬆的線條帶過。

上色時用很淡的生茶（W332）
做底色。磚塊這裡則以永固深黃
（W237）、亮橘（W247）、朱
紅（W219）做縫合，充滿變化
的底色呈現出磚牆的歷史風霜。

帆布的部分，受光的地方用水
藍（W304），轉折顏色較深的
部分則用鈷藍（W290），待
帆布顏色乾了之後，再來處理
下方騎樓的顏色。騎樓最亮的
光源是四盞燈泡，燈泡的主體
可以留白，周邊則以永固深黃
（W237）、亮橘（W247）、戲
劇紅（W213）逐次渲染出去，
而在中間位置則可使用新翡翠綠
（W264）及鈷藍（W290）。

接近帆布的下方通常最暗，可
以用焦茶（W336）及深群青
（W294）加深。當我們把帆布
下方加深，後面的暗會將較亮
的帆布往前推，帆布的空間感
就會突顯出來了。前方的兩個
櫃子因為背光，所以用些許亮橘
（W247）與群青紫（W315）做
底色。

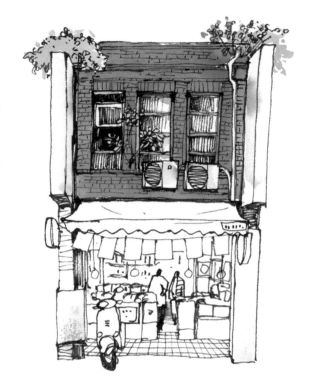

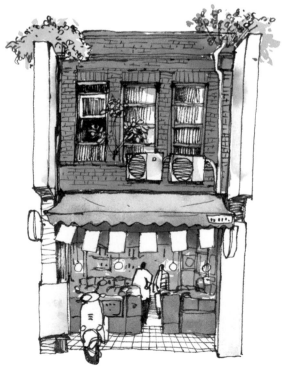

前方地板先處理中間受光部分，從較暖的永固深黃（W237）漸次染到群青紫（W315）。前方的旗子因為背光，因此用了戲劇紅（W213）與薰衣草（W316）做底，這樣就完成第一層底色囉。

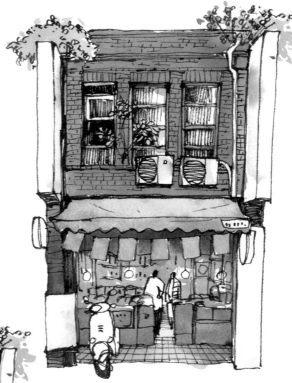

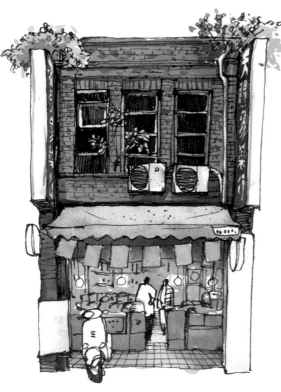

接著處理磚牆的暗面。可以用熟赭（W334）加點群青紫（W315），在磚頭線條處加深，稍點綴即可，保留下原本好看的底色。窗戶的暗面可以用焦茶（W336）及深群青（W294）加深。兩側招牌很斜，字看不清楚，因此當色塊處理即可不需要寫太清楚，但要注意字的透視傾斜角度。

接著加強下半部層次。
騎樓內部以色塊的方式
點綴，燈泡周邊記得留
一點白色。

在刻畫兩旁柱子上的文
字前，我想要製造一點
斑駁感，所以塗了一點
蠟，這樣字寫上去就會
形成破碎效果。塗蠟時
要注意力道和範圍，不
要塗太多。

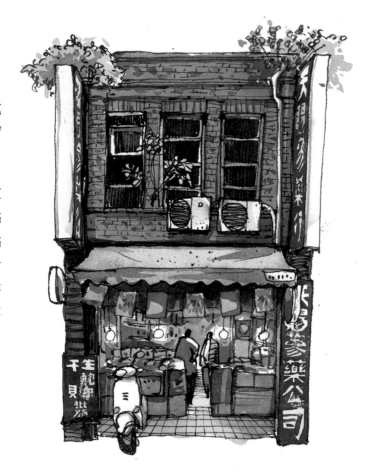

Tips小技巧：畫招牌時用「切割」的方式，依序由大到小把字刻畫出來就可以囉，
字的斑駁效果是塗蠟造成的。

檢查一下整體的平衡以及造型變化。為了左側的平衡，我在左下角加了一
盆小樹，周邊也用一些綠色葉子增加變化，纏繞的電線也是畫面增加動態
的好方法。最後再用牛奶筆做點綴亮面及細節就完成囉。

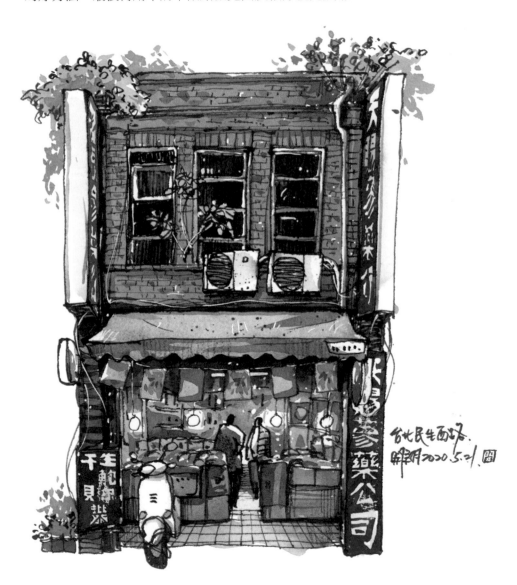

旅行記錄與
「走畫」注意事項

我當初接觸「城市速寫」時,夢想
著可以把「繪畫」融入生活中,出
門隨身帶著一本速寫本,走到哪,
畫到哪。相信很多朋友也有跟我同
樣的夢想,但卻不知該如何下手,
因此這裡跟大家分享我畫旅行記錄
的方法。

而在城市速寫這樣的創作方式中,
我們有個說詞叫「走畫」,指在城
市裡漫遊觀察,看到有趣的畫面就
坐下來畫一張。因為需要用行走觀
察感受,所以通常身上的裝備會比
較輕便。除此之外,「走畫」還有
哪些注意事項呢?以下將我的建議
提供大家參考,並且期待你也可以
一起走走畫畫,記錄下自己的生活
與足跡。

如何完成旅行記錄？

我的旅行記錄通常就存在我的速寫本中。對我來說，其實這更是純粹的創作，雖然不一定是「大作」，但它就像日記一樣，感覺更接近創作者的「心」。

這幾年我出國時也常帶著速寫本，記錄下我的見聞，回國之後，速寫本就等於是這一趟旅行的完整記錄了。

行前預劃 ────────────────

旅行記錄要出發後才能畫嗎？當然不是。在出發之前，就可以在家裡查詢資料，畫下當地地圖、自己的行李清單，或一些當地資訊，也可以用剪貼、手寫的方式記錄在本子裡，這些都是很好的創作題材。

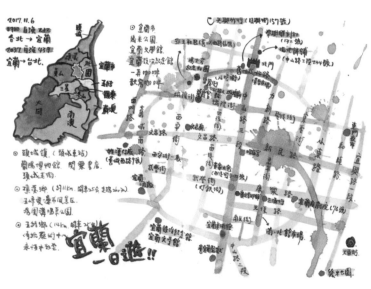

●出發前，先在家中畫地圖，對當地可以有些初步了解。

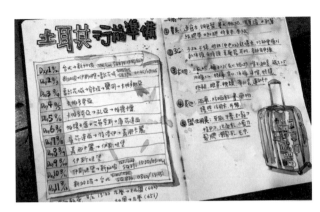

●獨一無二的手繪
旅行清單。

現場繪畫

旅行中若時間允許，很建議大家可以找個地方坐下，用比較長的時間畫畫，感受當下的環境，相信日後看到這幅作品的感受，會遠大過於一張照片唷。

通常我在現場繪畫的構圖比較單純，就是一般的寫生取景構圖，只是我會先讓一個區塊留白，之後回去可以寫上當地的地名或做一些文字記錄。

但旅行並不全然是「一個人的旅行」，時常會有許多需要考慮的因素，例如行程、旅伴、天氣、當地安全等等。我通常會視現場情況調整記錄方式，如果時間不夠或環境不允許，也會只在現場完成線稿再回家上色，或是拍照取材回家再畫。

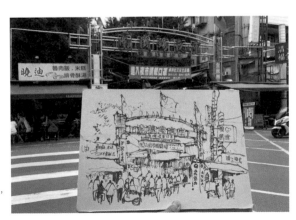

●現場先完成線稿再回家上色，
也是一種彈性的完成方式。

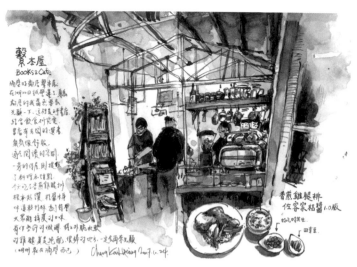

●現場完成的繪畫，旁邊留白，回來再把文字補上。

拍照取材 _____

除了在現場繪畫記錄之外，其實我更多時候是用拍照取材的方式。在路上發現有趣的事物，我會習慣以相機拍下作為創作素材，或是先簡筆草繪重點回到下榻的旅店，再把當天遇到的事物像日記一樣記錄下來。

其實在拍照的同時，也是在磨練自己的「構圖能力」與「觀察的敏銳度」。如果當下萌生有趣的想法，也可以快速簡要地筆記起來，這些都會是之後做記錄或寫文字的重要素材。

●回軍中教育召集時，因為無法隨時畫畫，我口袋都帶著一張A4紙，用極短的時間把餐點種類大致記下，回寢室再憑記憶畫下。

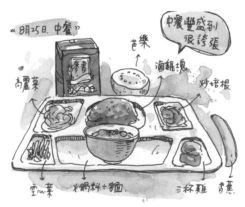

拍照取材這方式，通常是回來後才再做畫面的拼湊構圖。這樣的構圖比較複雜，需要一些畫面上的設計。

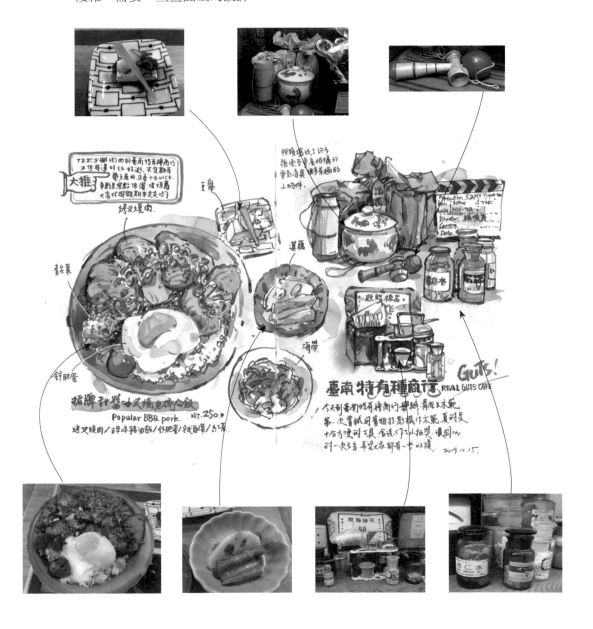

旅行記錄的構圖要件 ────────────

無論是現場取景或拍照取材，我的旅行記錄上主要都會分為「標題」、「副標題」、「內文」、「主圖」、「裝飾圖文」五大要件，我們可以想像成是在做雜誌或海報的排版那樣。

一、標題：標題是最主要的說明字，用來說明這幅畫傳達的是哪個地方或事件。這部分我通常會花一點時間設計字型，各位也可以參考一些藝術字的書籍來練習或臨摹。

二、副標題：標題通常吸睛、有力，但無法把事情說詳細，這時候「副標題」可以用來補足標題未說明的地方。副標題通常字體會比標題小，有大小之分才能突顯標題的重要。

三、內文：內文就是一般的敘述文字，不需要太花俏的字型與色彩，只要撰寫工整方便閱讀即可。

四、主圖：一般書籍中多半「以文字為主，圖片為輔」，這樣的圖畫稱作「插圖」。但是我們的繪畫記錄通常是「以圖為主，文字為輔」，圖畫佔了畫面大部分面積，所以我會稱圖畫為「主圖」或「主視覺」。

五、裝飾圖文：除了主要的圖文之外，還要有作為配角的插圖，或是裝飾文字、花紋等等，這些小細節可以讓畫面變得更精緻豐富。

以右頁圖為例，通常看著相片畫畫時，我會考慮由誰當「主角」，先把主角放在重要的位置，再用其他小物件放背景作為配角。記得要先預留寫標題和內文的區塊，不要全部畫滿。主要的文字寫完之後，為了增加畫面的細緻度，其餘零碎的小空間可以用更小的說明文、圖示、花紋或紙膠帶做裝飾。

當然這些只是概略區分，上述概念其實都是一種「大小物件的相互襯

托」；有配角的「小」，才能襯托出主角的「大」，這是安排構圖時很重要的觀念。大致掌握以上要件重點，就可以畫出精彩豐富的生活記錄囉。

標題　用來說明主題，通常是第一眼會看的地方。

配角插圖　除了主圖以外，可以用插圖來當背景，襯托主角。

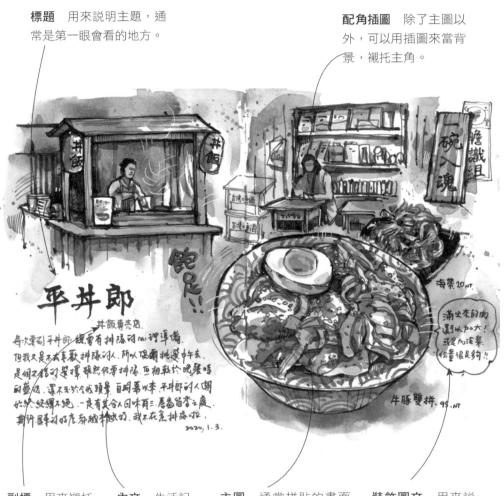

副標　用來襯托標題字，同時也補充說明標題未說明的。

內文　生活記事或用於解釋畫面。

主圖　通常拼貼的畫面還是要找一個主角，在畫面中佔的比例會大一些，刻畫最精彩。

裝飾圖文　用來說明插圖，同時也是一種裝飾，增加畫面精緻度。

票券收集

票券是很重要的記憶片
段來源。我喜歡把當天
的票券留下，用袋子或
盒子裝起來。但隨著出
遊經驗變多，票券也常
丟得到處都是。為了不
讓票券「找不到家」，
我現在都會把它貼在速
寫本裡，既可以增加畫

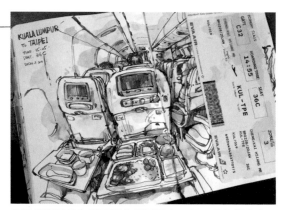
●把相關票券和當下畫的風景貼在一起，既能豐富畫
面，又不怕把票券弄丟。

面豐富度，同時可以把旅行的記錄都整理在同一個本子中。

綜合以上所述，我認為要完成一本旅遊記錄的原則是「彈性」，創作時不
要給自己太大壓力。雖說在現場畫的感受很重要，但創作有很多方式，有
時也不一定要堅持在現場完成，如果過於執著，反倒會增加自己和旅伴的
壓力唷。

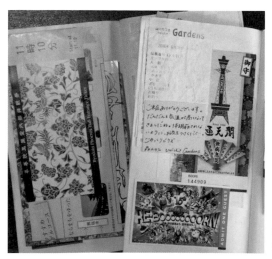

●也可以在速寫本最後面自製小袋子，
可以把票券收納到裡面。

●速寫本空白處都是很適合貼票券的地
方，票券剛好可以填補這些空白。

「走畫」的注意事項

「走畫」的心態 ————————————————

城市速寫中的「走畫」方式，其實也像在旅遊，其觀察與創作的速度，正好介於「街頭攝影」與過去認知上的「寫生」之間。許多朋友會問：「城市速寫」（走畫）與一般我們認知的「寫生」究竟有什麼不同？對我來說，其分別不盡然是在「完成的速度」與「媒材」上，我認為在於「機動性」的不同。

「走畫」時需要隨處行走觀察，身上的裝備會盡量輕便，而以往的寫生大多會拿著畫架或畫板到一個定點，花較長時間在一個地方完成創作。

在漫遊時選擇畫題，我通常會先考慮兩種狀況：「好看的景色」與「舒服的場所」。畫畫時，如果能兩者兼備就再幸福不過了，但偏偏常常不盡人意，有時有好看的景，但環境不適合，又或者環境舒服，但眼前的景卻不好看，這時兩者之間就要有所取捨。

比方說，我可能會為了好看的景色，硬著頭皮在大太陽底下畫畫。也有可能為了舒服的環境，試著把眼前不好看的景色畫進畫面裡，就當作對自己的訓練。

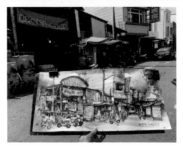

●為了眼前的美景，只好頂著大太陽作畫。

但無論哪種狀況，都要注意到「安全」，並且「不要造成旁人的困擾」。「安全」也包括了避免擋在人車流動的道路上，同時要注意個人重要物品。如果有畫友旅伴同行互助，就再好不過了。

●眼前的景色或許不一定喜歡，也可以試著畫下來，當作練習。

此外，除了不要影響被記錄者正在進行的工作之外，這幾年走畫的經驗告訴我，被記錄者囿於各種因素，其實並不一定樂於被記錄，所以請盡量抱持同理心，與被記錄者保持良好互動，這樣畫起來才能大家都開心。

我常常會覺得「城市速寫人」（Urban sketchers）在畫畫的同時，其實也變成了城市的風景之一。我們記錄城市，進而喜歡城市；我們靜靜地觀察這座城市，與城市融合在一起，同時也學習尊重當地的人事物。所以在繪畫之餘，除了注意自身安全之外，也請保持一顆體貼謙遜的心，不要讓周邊的人感到困擾唷。

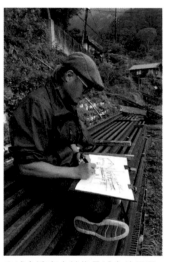
●城市速寫人就像是城市的風景。

攜帶的用具

我出門走畫時會攜帶的用具，盡量以輕便為主。主要會有下列這些東西：

調色盤

以可折疊、輕巧為佳。準備的顏色不一定要多，16格就足夠了。調色的凹槽要有點深度，如果太淺，能調色的水量太少，會限制畫幅大小。

畫筆

我會隨身攜帶畫線稿的鋼筆與墨水。除了稀釋的墨水之外，我還會帶沒稀釋的墨水備用。也會帶幾支水彩筆再搭配簡便的洗筆容器，或是只帶水筆亦可。

畫紙

隨身速寫本可以減省掉收納紙張及攜帶畫板的問題。如果想要畫超過八開（26×38cm）的作品，可以將畫紙捲起，並攜帶自製折疊式畫板。至於出門應該帶大張或小張的紙，我會估

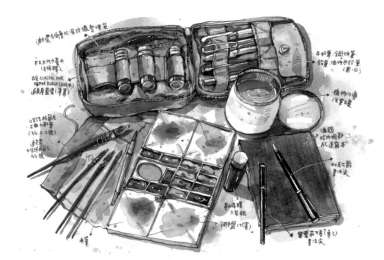

算當天行程，如果有機會畫大張的圖，我就會多帶。

折疊式畫板

以塑膠瓦楞板自製折疊式的畫板，重量輕，便於放入背包攜帶，畫板大小則視個人習慣用紙大小而定，製作方式亦可發揮個人巧思。每個人的畫具各有千秋，這才是畫畫好玩之處。

其他物品

視個人需求攜帶物件，如輕便的折疊式板凳、雨具、遮陽帽、水壺、相機等，但也要考量背包的重量，別以為自己有哆啦A夢的「四次元空間袋」就越塞越多囉。

國家圖書館出版品預行編目(CIP)資料

速寫台灣：跟著小開老師,從基礎學起,畫出你的台灣
style / 鄭開翔著.-- 初版.-- 臺北市：遠流, 2020.08
　　面；　公分
　ISBN 978-957-32-8843-5(平裝)

　1. 素描　　2. 繪畫技法

947.16　　　　　　　　　　　　　109009821

速寫台灣
跟著小開老師，從基礎學起，畫出你的台灣style

作者／鄭開翔

主編／林孜懃
封面設計／謝佳穎
內頁設計排版／陳春惠
行銷企劃／鍾曼靈
出版一部總編輯暨總監／王明雪

發行人／王榮文
出版發行／遠流出版事業股份有限公司
　台北市南昌路2段81號6樓
　電話／（02）2392-6899　傳真／（02）2392-6658
　郵撥／0189456-1
著作權顧問／蕭雄淋律師
□2020年8月1日　初版一刷

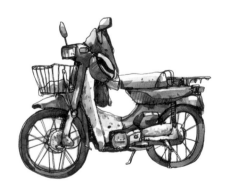

YL遠流博識網 http://www.ylib.com E-mail: ylib@ylib.com
遠流粉絲團 https://www.facebook.com/ylibfans